文库

傅抱石 著

中国绘画史纲

四川文艺出版社

图书在版编目（CIP）数据

中国绘画史纲 / 傅抱石著 . -- 成都：四川文艺出
版社 , 2024.1
（大家学术文库）
ISBN 978-7-5411-6805-5

Ⅰ . ①中… Ⅱ . ①傅… Ⅲ . ①绘画史—中国 Ⅳ .
① J209.2

中国国家版本馆 CIP 数据核字（2023）第 225103 号

中国绘画史纲
ZHONGGUO HUIHUA SHIGANG
傅抱石　著

出 品 人　谭清洁
责任编辑　张亮亮
内文设计　格林文化
责任校对　段　敏

出版发行　四川文艺出版社（成都市锦江区三色路 238 号）
网　　址　www.scwys.com
电　　话　028-86361802（发行部）　028-86361781（编辑部）

排　　版　北京格林文化传播有限公司
印　　刷　三河市三佳印刷装订有限公司
成品尺寸　150mm×230mm　　　开　本　16 开
印　　张　11　　　　　　　　　字　数　150 千字
版　　次　2024 年 1 月第一版　　印　次　2024 年 1 月第一次印刷
书　　号　ISBN 978-7-5411-6805-5
定　　价　48.00 元

"大家学术文库"编者按

中国学术，肪自伏羲画卦，至周公制礼作乐而规模始备。其后，王官失守，孔子删述六经，创为私学，是为诸子百家之始。《庄子》曰："道术将为天下裂。"孔子殁后，儒分为八；墨子殁后，墨分为三。诸子周游天下，游说诸侯，皆以起衰救弊、发明学术为务，各国亦以奖励学术、招徕人才为务，遂有田齐稷下学官之设。商鞅变法，诗书燔而法令明；始皇一统，儒士坑而黔首愚。当此之时，学在官府，以吏为师，先王之学，不绝如缕。至汉高以匹夫起自草泽，诛暴秦，解倒悬，中国学术始获一线生机。其后，汉惠废挟书之律，民间藏书重见天日。孝武之世，董子献"罢黜百家，表彰六经"之策，定六经于一尊。其后，虽有今古之分、儒释之争、汉宋之异、道学心学之别、义理考据之殊，而六经独尊之势，未曾移也。

及鸦片战起，国门洞开，欧风美雨，遍于中夏，诚"三千年未有之变局"。当此之时，国人震于列强之船坚炮利，思有以自强；又羡于西人之政教修明，思有以自效。于是有"变法守旧之争""革命改良之争""排满保皇之争"，而我国固有之学术传统，亦因之而起变化。清季罢科举而六经独尊之势蹙，蔡子民废读经而六经独尊之势丧。当此之时，立论有疑古、信古、释古之别，学

派有"古史辨"与"学衡"之争，学说有"文学革命""思想革命""文字革命""伦理革命"诸说，师法有"师俄""师日""师西"之分，众说纷纭，莫衷一是，百家争鸣，复见于近代。

民国诸家，为阐明道术、解救时弊，著书立说、授课讲学，其学术思想，历久弥新，至今熠熠生辉，予人启迪。然近人著作，汗牛充栋，多如恒河之沙，使人难免望书兴叹，不知从何下手，穷其一生，亦难以卒读。因此之故，我们特精选最具代表性之近人著作，依次出版，俾读者略窥学术门墙，得进学之阶。此次选辑出版，虽未能穷尽近人学术之精品，难免有遗珠之憾；然能示人以门径，使人借此以知近人学术规模之宏大、体系之完密，亦不失我们编辑出版"大家学术文库"之初衷。

此次出版，为适应今人阅读习惯，提升丛书品质，我们特对所选书籍做了必要之编辑加工，仍以保持各书原貌为宗旨。

然限于编者之有限学力，书中疏漏之处，在所难免，尚祈广大方家、读者诸君不吝批评斧正。

编　者
2024 年 1 月

目　录

中国绘画变迁史纲

自　序

在六七年前，我曾费了七个月的时间，写《国画源流概述》十几万字，那时候国内尚无画史一类书籍出版。一个人闭门造车，倒是味道十足！去年江西省立第一中学校要我担任高中艺术科的国画教师，我总是叫他们多多看些关于国画理论的书。他们不是说无从看起，就是说看不懂，要我编些讲义，我答应下来了。因为我想我是有老本钱的！

翻出来看来看去，觉得自己太狂妄了。现在已出版的陈氏《中国绘画史》、潘氏《中国绘画史》、郑氏《中国画学全史》、朱氏《国画ABC》不是都比我更丰富完善吗？但当时我发生了四个问题：

1. 画体、画法、画学、画评、画传，是不是可以混为一谈？

2. 中国绘画有没有断代的可能？

3. 记账式和提纲式，哪种令读者易得整个的系统？

4. 应否决定中国绘画的正途？

兹假定学国画的人，以高中程度为标准，那画法重于画学，画学重于画体，画体重于画传，画传重于画评。断代的太破碎了！记账式的太死气了！应当指出一条正路，使他们有所循依，才是不错。

所以我重新著这本书，是：

1. 提倡南宗。

2. 注意整个的系统。

3. 前贤的画论，有必不可不读的，都按时按人插入，使旁收理论的实效。

4.顾及兴味的丰富。

5.在量的方面，是每周两小时，供一年用。

我读书太少，藏书不多。话虽如此，而谬误的地方一定很多！深望海内贤达，予以纠正。

中华民国二十年（1931）一月　傅抱石

导　言

中国绘画受了环境的陶镕，并不像平行而无变化的两条直线。

一切艺术的展开，其背后皆是展开时的推动。推动至于多方面急流的进展。

环境可以迁变一切事物，无怪把两条线形成了曲曲折折。在绘画上既绝对脱不了环境的"力"，就要接受而服从它。于是曲折的程度，没有简单而且富有变化了。我们居几千年之下，这复杂的造成，是为了什么？或某一曲折的现象及展望又是怎样的？确不容易找到一个较准的系统。但从很远很远的深源，所发出来的流水，必不是可以取一斑而估计全豹。虽然有不少的画商，把无价的东西，硬说是定价不二。什么上古中古，什么初唐晚唐，生吞活剥，似乎增加系统的紊乱，逸出系统的真正面目，于系统是毫发无补。然而这种制作，烦难也是不能减少。因中国是发达最早，各种文化事业，进步很是迟慢。所以古人遗留下来的手迹，直是与古人俱亡，加之中国人不道德的习性，赝品充斥，真的反秘售外人。只顾个人自利，不虞国家文献从兹失所！这样渐渐地漏出，有限的东西，能够经得住几次车载轮运呢？

而其结果，好比——

好比你床上枕头底下的钞票，隔壁老二比你清楚得多了。五元一张的，或一元一张的，中国银行的，或交通银行的，新的旧的，完好的，破烂的，老二通通了然胸中。你自己总觉得"钱是用的，水是流的"，谁去理会这些？殊不知一旦数目不符合，或清理结算的

时候，困难了。糊涂了事既不对，寻根究底又不能；老二清楚固是清楚，但老二是有力量注意，是有力量侵略的呵！中国艺术的结晶，古人精神的寄予，难道钞票还不如？非把它去换钞票就不可以吗？

隔壁老二虽多，日本是最厉害的一个！

我们都是中华民国的老大哥，低头去问隔壁的老二是丢丑！是自杀！我们应当平心静气地去检查自己的物件，和照顾自己的物件。虽是多少东西缺了证明，亦是无可如何。我们须利用敏锐的脑力和眼光设法把失去的宝贝一样一样找着源流，或弄了回来。这些宝贝，是从现在上窥几千年曲曲折折的引导者，也许还是某一曲折的具体精神。离开它而谈曲折，其虚伪会令人可笑的。

自从有画一直到今日，今日的中国民众，还不明白画是怎样的到今日。

这种人一定有百分之九十以上，"以上"并未形容过分。试看关于中国绘画的书籍有多少？研究者又有多少？在中国的地位怎样？中国人对于研究者的态度又怎样？这一切都是使人哭的材料！至少：我们须自己起来担任这重要而又被诅咒的担子。只要不糟蹋自己的天才，努力学问品格的修研，死心塌地去钻之研之，其结果，最低限度也要比隔壁老二强一点。

然而在今日的现状里，研究者也大有人在。姑无论曲曲折折如何难以获得，但昭震于前后的迁变，尚可得而言。

研究中国绘画的三大要素

这是：

1. 轨道地研究中国绘画不二法门！

2. 提高中国绘画的价值！

3. 增进中国绘画对于世界贡献的动力及信仰！

4. 中国绘画普遍发扬永久的根源！

假若艺术是个人，恐怕世界上也找不出这样一个人。又骄傲，又和蔼，又奇特，又普泛，又像高不可攀，又像俯拾即是……原来它在中国地位不过如此！

子曰："游于艺。"——《论语》

俗话说得好："勤有功，戏无益。"游者，戏也。当然算不了什么经国之大业，不朽之盛事！是个无益的买卖。然而孔老夫子的课程——德行、言语、政事、文学——以外，还有礼、乐、射、御、书、数六项的课外作业。可见虽曰："游而已！"究竟是需要狠迫。在当时无论时间或空间的艺术，都还是雏形粗具，并不能引起多数人的探讨。不过，"画者，所以补文字之不足也"。及"子在齐闻韶，三月不知肉味"。绘画和音乐，比较发达罢了。《孔子家语》载："孔子观乎明堂，睹四门牖，有尧舜之容，桀纣之像，而各有善恶之状，兴废之戒焉！"张敦礼云："画之为艺虽小，至于使人鉴善劝恶，耸人观听，为补益岂其侪于众工哉？"可知这时候绘画的目的，和今

时判然了。今时以科学昌明的缘故，似乎以从古的事实，加以怀疑，加以鄙薄。

但人类的进化，历史自然非常幽远，变迁也渐而不觉突然。当文智不太启展，一切政教宪章，只求其备，遑论"美""善"！某种东西，它直接或间接若能辅助政教之一部，它的发展必然迅速。姑认它的结果，它将来的结果；和"辅助"差得不可以道里计，而这段过程，艺术也是必经之途。除非绝对昧于文化的迁变者，才会否认。因此，孔子观乎明堂的故事，也就大足惊人，煞是可观；然不能说不是中国绘画发达的原因、内强有力的原因了！

中国绘画实是中国的绘画，中国有几千年悠长的史迹，民族性是更不可离开。兴兴替替，盛盛衰衰的一页一页，并不可不毫加注目。过去是将来参考的"线"，虽不一定这条"线"不变，痕迹总是足以追求、足以搜检。所以中国的绘画，也有它的"线"。所以中国的绘画，也有特殊的民族性。较别的国族的绘画，是迥不相同！

拿非中国画的一切，来研究中国绘画，其不能乃至明之事实。和拿中国老式的绣鞋，强穿于天足的妇女是一样。绣鞋的美丑不是问题，合不合才是重大的意义。好像江西景德镇的瓷器，非鄱阳乐平的泥来做不行。广东、福建固也有瓷器，但也是瓷器，式样尽管相同，决不能把景德镇的特色搬来批评。这个理由，正是中国绘画的一切，必须中国人来干。

中国绘画，既含有中国的所有形成其独立性，又经多多少少的研究者，本此而加以洗刷，增大，致数千年而不坠。则独立性之重要可谓蔑以复加！记得马哥利（M. R. Margnerye）说过"西人欲知中国绘画的真价值者，须抛弃其平生所学之美术教育和审美观念"的话，那"真价值"一语，岂非与美术无关？须知此正为中国绘画有真价值，故与美术无关，故与美术绝其相属之因缘。美术乃论一般的，不能及此，更不许据此以批评。而近代中国的画界，常常互为攻讦，互作批议，这是不知中国的绘画是"超然"的制作。还有大倡中西绘画结婚的论者，真是笑话！结婚不结婚，现在无从测断。至于订婚，恐在三百年以后。我们不妨说近一点。

不过把中国绘画的左右前后随便取一点看来，知道了前后左右都是造成"超然"的材料。"超然"不打倒，所谓"中""西"在绘画上永远不能并为一谈。但好奇的画论者，寻着了一小部分——似是而非的一小部分——就说沟通了。东画西化，或西画东化，也信口道出。比如西方的图案画，已经远别它本身的目的而从事调剂的运动。便化得人不像人，鬼不像鬼！反而引起了所谓"恶魔主义""立方主义"……的逞雄。中国绘画根本是兴奋的，用不着加其他的调剂。《金石索》上的武山堂石刻，西洋人就便化一百年便也就"化"不出来。中国绘画既有这伟大的基本思想，真可以伸起大指头，向世界的画坛摇而摆将过去！如入无人之境一般。我们不应妄自菲薄，应当努力去求这伟大的基本思想如何造成。

如何可以造成？明代董其昌说是应该这样：

> 读万卷书，行万里路，胸中脱去尘浊，自然丘壑内营，立成郛鄂。随手写出，皆为山水传神！
>
> ——《画旨》

清代沈宗骞说是应该这样：

> 夫求格之高，其道有四：一曰清心地，以消俗虑。二曰善读书，以明理境。三曰却早誉，以几远到。四曰亲风雅，以正体裁。
>
> ——《芥舟学画编》

他并说明以下的理由：

> 笔墨虽出于手，实根于心。鄙吝满怀，安得超逸之致？矜情未释，何来冲穆之神？郭恕先、黄子久人皆谓其仙去，夫固不可知，而其能超乎尘埃之表，则其独绝者。故其手迹流传，后世得者，珍逾拱璧。苟非得之于性情，纵有绝世之资，穷年之力，亦不能到此地位。故一曰清心地，以消俗虑。理无尽境，况托笔墨以见者邪？尤当会其微妙之至，以静参其消息。岂浅尝薄植者所得预？若无书

卷以佐之，既粗且浅，失隽士之幽深；复腐而庸，鲜高人之逸韵。夫自古重士大夫之作者，以其能陶淑于书册卷轴之中。故识趣兴会，自得超超元表，不肯稍落凡境也。故二曰善读书，以明理境。松雪云："乳臭小儿，朝学执笔，莫已自夸其能。"是真所以为乳臭也。要知从事笔墨，初十年仅得略识笔墨性情，又十年而规模粗备，又十年而神理少得，二十年后乃可几于变化，此其大概也。而虚其心以求者，但觉病之日去，而日生张皇补苴，救过不遑，何暇骤希名誉？及至功深火到，自有不可磨灭光景，是以信今而传后。故三曰却早誉，以几远到。古人左图右史，则图与史实为左右。故作者既内出于性灵，而外不得不更亲风雅。吮墨闲窗，动合风人之旨；挥毫胜日，时抽雅士之怀。味之而愈长，则知其蕴之深也；久之而弥彰，则知其植之厚也。蕴深而植厚，乃是真正风雅，亦是最高体格。南宗院体，且薄之如不屑，若刻画以为工，涂饰以为丽，是直与髹工彩匠同其分地而已！故四曰亲风雅，以正体裁。

<div align="right">——《芥舟学画编》</div>

近人陈衡恪说是应该这样：

> 文人画之要素：第一人品，第二学问，第三才情，第四思想。具此四者，乃能完善。盖艺术之为物，以人感人，以精神相应者也。有此感想，有此精神，然后能感人而能自感也。所谓感情移人，近世美学家所推论视为重要者，盖此之谓也欤？

<div align="right">——《文人之画之价值》</div>

今把三个人的方法试列如下：

董其昌：①读书；②广见闻；③脱俗。

沈宗骞：①清心；②读书；③却誉；④正体。

陈衡恪：①人品；②学问；③才情；④思想。

看来陈氏所举，较为确切。"清心""脱俗""却誉"，不若"敦品"。"读书"即求学问。"广见闻"即扩开思想。但"思想"从"才情"而生，"正体"与"学问"类似。我以为，"人品""学问""天才"三项，可以概括。

这就是造成中国绘画基本思想的三大要素。

这就是研究中国绘画的三大要素。

先分别来说："人品"如何是第一要素呢？

这幅画未曾动笔，这时候除去笔、墨、纸，或颜料之外，只"我"是使白的纸和笔墨接触的绍介。虽然尚有境界、气韵、骨法……的顾及，而在白的纸上，纵横起来，执行者在"我"，怎样执行也是"我"，画面所承受的一切都是在"我"的"我"了。画面有"我"，"我"有画面了。但画面在"我"所加入，画面是绝对容受，绝不敢见拒。换句话说，"我"要东，画面容受在东，绝不致西。画面与"我"合而为一。然欲希冀画面境界之高超，画面价值之增进，画面精神之紧张，画面生命之永续；非先办讫"我"的高超、增进、紧张、永续不可。"我"之重要可想！"我"是先决问题。

"我"是一个人，"我"的价钱，即是"人品"。

"人"一切的主宰属掌脑神经，"脑"的故事出来了。

现在叫作银圆的，从前是叫作银子。现在叫作性教育的，从前是叫作"中篝之言"。现在叫作"脑"的，从前是叫作"心"。科学的恩惠，使我们知道"心"是不能够发号施令的东西。这最大的权威，证明属于"脑"了。与其说是画面等于"我"，何若说是画面等于"脑"呢？郭若虚说："凡画气韵本乎游心。"米友仁说："子云以字为心画。非穷理者，其语不能至是。是画之为说，亦心画也。"这"心画"二字，应该称作"脑画"。所以"脑"不改造，"脑画"是吃不起价钱的。因为"脑"的价钱，根本就不高。原来中国许多画人，形形色色，价钱很不一致。有皇帝的价钱，也有皂卒的价钱；既有墨客的价钱，就也有骚人的价钱。可是"脑"都不属于当时。若就我们说，"脑"是不属于现在。或早几十年，或晚几十年。一个伟大的画人，在当时，对他只有排斥、攻击，或至于威迫。他受不起了，根据"不平则鸣"的公式，定是充满怀恨和报复的心境。然常常政治的力量，足以使社会的现态安然不动，更不许身体有绝对自由的行动。好在每个人都有一个"玄之又玄，众妙之门"的脑袋，差可不受其挟制。但这种精神的戕杀，我否认是少数人的事。不过伟大

的画人，他的"脑"特别前进，特别敏锐，不断地去搜检戕杀的证明罢了。他这种搜检的获得，是多面的归纳与散开，当不是人人可以如此。所以伟大的画人，是时代的中心，他的"脑"，是一座晶亮亮的时代之灯！

那伟大的画人，不是罪人吗？

不对的。艺人的罪，是现实的罪，现实既有戕杀"脑"的行为，而"脑"反因此增加其改造。战国时的屈原先生，是一个好例。《离骚》二千七百多字，不是现实的罪状吗？可知"脑"的改造，直接即增加"我"的价钱，间接即增加画面的完美。欲提高画面的价值，第一须改造"脑"，第二要有"人品"。

姑以"素人"一名词，代表普通的人，那素人正是画人的相对方。素人以为美的，未必画人以为美。素人以为对的，也许画人以为大逆不道！素人以为不应如此，画人或欣然说正中下怀！这统统关系"脑"，关系"人品"。洋房好住，但在画面不一定好看。茅屋破烂得不足蔽风雨了，画面表现出来是风致幽然！这些冲突的所在，即是艺术之官！"人品"不高的是不得其门而入。倪云林说："余之竹，聊以写胸中之逸气耳！"又说，"仆之所谓画者，不过逸笔草草"。逸气，逸笔，自是逸品。但从他的"人品"中得来，居"神""妙""能"之上，为元四大家之首。非可幸致的呀！后来文征明题他的画，有"人品不高，用墨无法"之叹。岂但用墨无法，抑令人作三日呕！

有了相当的"人品"，即得了第一个要素。

> 画有士人之画与作家之画，士人之画，妙而不必求工；作家之画，工而未必尽妙。故与其工而不妙，不若妙而不工。
>
> ——《溪山卧游录》

中国绘画，自六朝微露了这两种的分崊，至李唐而益著。几千年来，士人之画，其价值远过作家的一切，这个道理，是非常简单的。即

士人之画：①境界高远；②不落寻常窠臼；③充分表现个性。

作家之画：①面目一律；②皆有所自勾摹；③徒作客观的描绘。

还可以说：

士人之画，不专事技巧的讲求。

作家之画，乃专心形似的工致。

因此前者又叫作文人画，后者又称画工。我所希望的研究者，当然不愿意造成一个画工，画而为工，还有画吗？昔人评大年画，谓得胸中着万卷书更奇！是以胸中无书，即不能作画。尤其是士人之画，非多读书不可。否则不特画意不高，并不明画理。苏东坡说得极妙！

> 余尝论画：以为人禽宫室器用，皆有常形。至于山石竹木，水波烟云，虽无常形，而有常理。常形之失，人皆知之；常理之不当，虽晓画者有不知。故凡可以欺世而取名者，必记于无常形者也。虽然，常形之失，止于所失，而不病其全。若常理之不当，则举废之矣。以其形之无常，是以其理之不可不谨也。世之工人，或能曲尽其形，而至于其理，非高人逸才不办。
>
> ——《东坡集》

又说：

> 观士人画，如阅天下马，取其意气所到。乃若画工，往往只取鞭策皮毛，槽枥刍秣，无一点俊发气！
>
> ——《东坡集》

画理的重要，没有学问的人不能明白，而觉其赘疣过甚。分明是同一布置的画面，而见仁见智，也大异其趣。在某一部分或某一笔之间，宛如临阵般严重，又宛如午夜般闲逸，又宛如处女般幽娴，又宛如勇士般雄伟，这类宛如……不明画理者，是"宛"然不如了。只会刻板地涂饰，无意义地挥洒，这是条线之遭际坎坷，把伟大的生命丧失。然一经落纸，非九牛之力所可挽回！或偶拾得一二佳制，

揣意仿模，但形虽似而神早非，究是蔑却画理而不学问的大关键，怎能颖悟深邃的画面呢？无怪茫然无所措！

再浅近地说吧。

浅近地说，学问的范围多广？岂是一人之力所能遍精？若不是抒发性灵的东西，不唯无用，反而致俗。譬如音乐、诗歌、小说……都应多多阅读，以开拓心胸。而这又不是一朝一夕的工夫，一定要平素修养成了习惯，有"六合皆空，唯我为大"的境界。什么名利荣辱，绝不许杂半点于方寸之中。这样下过了一番勤奋，一方面使驾驭画面的能力，猛烈地增加，一方面使心境和画境，互为挥发，融化为一。那么一点一画，一草一木，一山一石，都间接受学问的支配，臻于逸妙的峰巅。在笔墨的动作未停，胸中的丘壑即未尽，胸中的丘壑未尽，即学问的修养幽远。况且心愈用愈灵，学愈研愈精，这才画面的生命，有了确固的保障。得了新的灌溉，发苗滋长，定是意中之事了！试看古往今来伟大的画人，哪个是目不识丁、胸无点墨之徒？我们假定为作画而学问，学问是绝不止有助于作画的。当时心地宽旷，灵犀豁然！所谓烟云供养，清朝的四王，不都是寿至八九十吗？故中国绘画是最精神、最玄哲的学问。有的五日一山，十日一水，倒不及草草的数笔。不及的道理，前者是成功于技巧，后者是发生于性灵，以人感人。技巧的结果，博不了多数人的鉴赏，唯有精神所寄托的画面，始足动人，始足感人，而能自感！有许多略学绘事的人，笑话是层出不穷了。搬着一本帖，刻意临写，而题曰仿某某，仿某派。甚至青绿说是学王维，勾花说是仿徐熙。还有画牡丹而缀以咏雪之诗，写渔父而题以樵子之什。种种谬构，不一而足！这是不学问的必然现象，然而尚不止此呢！看：

> 寡学之士，则多性狂。而自蔽者有三，难学者有二。何谓也？有心高而不耻于下问，唯凭盗学者以自蔽也。有性敏而才亦高，杂学而狂乱，志不归于一者自蔽也。有少年夙成，其志不劳而颇通，慵而不学者自蔽也。难学者何也？有漫学而不知其学之理，苟侥幸之策，惟务作伪以劳心，使神志蔽乱，不究于学者难学也。
>
> ——《山水纯全集》（原本疑有脱伪）

宋时画学犹分士流杂流，俱令治大小《经》，仍读《说文》《尔雅》《方言》《释名》等书，宜其下笔不苟也。子畏学画于东村，而胜东村。真是胸中多数百卷书耳！

——周亮工《读画录》

于古人之论说，复不肯静参而默会。所以致苦一生，而迄于无成。盖非好学深思，心知其意，而虚衷集益，安能拔俗？

——《浦山论画》

画法与诗文相通，必有书卷气，而后可以言画。

——《麓台题画稿》

六法一道，非惟习之为难，知之为最难。

——《麓台题画稿》

有人悟得丹青理，专向茅茨画山水。

——郭河阳

当然，画面美妙清隽的精神，是画理的分布及其组织。若昧而不透美妙清隽是极艰难的创造，则将无从迎纳于我的笔底，且永远无从颖悟。纵然是朝夕的调铅弄粉，吮毫濡墨，只不过作死自然的誊写者而已！辗转地说来，学问是必须努力虔修，毫无疑义了。

若有了高尚的"人品"，又有"学问"，即得了两个要素。

但有这样一个人，他的人品学问，都有相当的修养和造诣。在画面上总觉得意不逮笔，结果留下无穷遗憾。当着他画一山或一石粗成脉络的时候，心境中未尝不预有最高之希冀，笔舞墨飞，心得手应！方自竞竞然勤求勾染，哪晓得反因愈装饰而愈糟。或另一个人，三笔两笔，就能出精出神。这上面也说过这种话，是什么道理呢？呵！他不但缺少画理的知识，并且还没有画面的基本技能，他没有"天才"！

没有"天才"的画人，越画越坏，只有开倒车！

大概有天才的人，不知不觉中会流露一切的。这流露，自己实是莫名其所以然，或仅感觉得兴趣高一点罢了。就以写字而论：一个字的笔画程序是一定的，然而有天才的人他写一横，绝不等于其他的一横，一竖一点也俱是一样。不同的缘故在哪里呢？这是天机，岂容泄露？不过一横一点之顷，天才者必不异样吃力，"吃力"是讨不到好。天才者也必不以为困难，"困难"可以使心手都受迟疑的束缚。这是天赋的特权，与生俱来的一种"力"。依稀记得有个故事。

是有一个人，年纪很轻，"人品""学问"都不错。他的父亲一天叫他在身边，出"龙门"两个字给他对上。他开口就答"鼠洞"！字面是恰恰相称，总算对着了。但他的父亲竟因此一病不起，说他才器太小，终无大用！为什么不对"虎阙"，不对"凤阁"？"鼠洞""凤阁""虎阙"，天才在其中矣！

所谓"天才"在这里简言之就是画才。

只要不是特别的笨伯——下愚都有造就的可能，只要专心一志，都有进步的希望，何不先敦其品，而励其学？

三大要素备，乞往下细细地咀嚼吧！

文字画与初期绘画

中国绘画的原始，相传有三说：

一说始于庖牺。

古者庖牺氏之王天下也，仰则观象于天，俯则观法于地，观鸟兽之文，与地之宜；近取诸身，远取诸物。于是始作八卦，而文籍生焉。

——《周易系传》

一说始于史皇。

《世本》曰："史皇作图。"宋忠曰："史皇，黄帝臣。图，谓图画物象。"

——《文选》李善注

一说史皇、仓颉共同肇始。

则有龟字效灵；龙图呈宝。自巢燧以来，皆有此瑞。迹映乎瑶牒，事传乎金册。庖牺氏发于荥河中，典籍图画萌矣。轩辕氏得于温洛中，史皇仓颉状焉。奎有芒角，下主辞章；颉有四目，仰观垂象。因俪鸟龟之迹，遂定书字之形。造化不能藏其秘，故天雨粟；

灵怪不能遁其形，故鬼夜哭。是时也，书画同体而未分，象制肇创而犹略。无以传其意，故有书；无以见其形，故有画。天地圣人之意也！

————《历代名画记》

这三说：第一说，以八卦的爻象是象形的，如"乾"，☰乾为天，但🜨是象天。"坎"，☵坎为水，但🜄是象水。第二说，是史皇创造图画，和仓颉造字是分道而行的。第三说，是仓颉与史皇并未分流，仓颉的象形字，即是与画相类似的。又一说，史皇、仓颉是一个人。还有一说，有画始于舜妹敤首。竟似臆说，不足考了。

庖牺仰观俯察以造八卦，仓颉见鸟兽远速之迹，而作文字，史皇作图又专之史册，三说之中，各有道理。原来荒古的时代，结绳记事太麻烦了，人民感觉这样行为，苦到万分，又不经济。但自己简单的脑筋又无法子可想，所以聪明的庖牺氏观天察地造了八卦。动机虽是为了供当时的需要，而"象""法"不自庖牺才有。不过他以先知先觉，以为天可象、地可法。但"象""法"必以天地做个对象，才有所依靠。虽八卦不一定每一卦现在都可以找出它原来的对象，单从乾、坎推测，那八卦绝不是凭空构拟出来的东西。抽象一点罢了！后来仓颉更是聪明，把这种困难打破，先定下"指事"与"象形"两种原则（班固称"指事"为"象事"）。有形可象的，就象它的"形"，无形可象的，就象它的"事"。这样，比较从前活动多了。而象形也就无挂无碍地独立起来，如⊙，🜂象日，月。又如⊥，⊤，或亠，〒，或〓，〓，虽不能指定象某种物体，然在"━"上的就是上，"━"下的就是下。这"━"是什么东西呢？可说代表什么东西都可以，应用上不更便利吗？所以把一直"▮"，或一圆点"●"，或一短横"━"，又去代表在某种物体上面或下面的东西。

这是简单极了的举例。据近代发现的龟甲文看来，象形的字，直是一种"文字画"，并且轮廓线条也俱粲然美备的。

那么中国绘画是经过"文字画"的一个阶段。因为后来文字的应用，渐渐也觉不完满，识字的人总是极少数，自然图画的需要刻

不容缓。或者史皇专心此道也是预料之中。不过根据人类知识进化的道理，象形的——"文字画"——产生，绝不在象事以后！至少也是同时。

自此"文字画"之阶段出发，经过了不少的应用，慢慢脱去文字的蜕衣，而重新成立为有意义之行为。绘画之事既立，绘画之值较高。在有虞时代，服章上已知用五彩作日、月、星、辰、山龙、华虫、火、宗彝、藻、粉米、黼、黻的绘画。这即是后来所称的衮冕十二章，相传这是虞自己创作的。《尚书·益稷》载："予欲观古人之象……以五采彰施于五色，作服汝明。"毕然其效如神了！班固在《汉书·刑籍志》里说："盖闻有虞之时，画衣冠异章服以为戮，而民不犯，何治之至也！"这不是有益于政教吗？这样一来，发展尤其速了。还有：

> 昔夏之有德也，远方图物贡金。九牧铸鼎象物，百物而为之备，使民知神奸。
>
> ——《左传》

> 禹之时，图画山川奇异之物而献之，使九州之牧贡金，象所图物，著之于鼎，图鬼神百物之形，使民逆备之。
>
> ——《左传》杜预注

这更奇了！从虞到夏末，不过四百余年（公元前 2255 年至前 1784 年），居然能绘鬼神百物山川奇异的形状，真是难能而可贵的了。但还不算，即最精绝的写真画，也见之于商。

其一：

> 恭默思道，梦帝赉予良弼，其代予言，乃审厥象，俾以形旁求于天下，说筑傅岩之野，惟肖。《正义》曰：使百工写其形象求诸天下。
>
> ——《尚书》注疏

其二：

> 伊尹从汤言素王及九主之事。注："刘向《别录》九主者有：法君、专君、授君、劳君、等君、寄君、破君、固君、三岁社君。凡九品，图画其形。"
>
> ——《史记》裴骃集解

到了周朝，随时随地都有绘画的制作。如扆上画斧形。

> 扆，屏风也。画为斧形，置户牖间是也。
>
> ——《尚书》注疏

地图也有画的了。

> 《周礼·地官》大司徒之职。掌建邦之土地之图。郑注云："土地之图，若今司空郡国舆图。"
>
> ——《周礼》注疏

至于九旗，则更复杂而有序义了。①日月为"常"；②交龙为"旂"；③通帛为"旜"；④杂帛为"物"；⑤熊虎为"旗"；⑥鸟隼为"旟"；⑦龟蛇为"旐"；⑧全羽为"旞"；⑨析羽为"旌"。

因为所画的东西不同，所以名称也不同。若是国之大阅，由赞司马颁发执用。但限制很严，不得混淆的。规定："王"建太常；"诸侯"建旂；"孤卿"建旜；"大夫士"建物；"师都"建旗；"州里"建旟；"县鄙"建旐；"道车"建旞；"斿车"载旌。

郑注云："旗画成物主象，王画日月，象天明也。诸侯画交龙，一象其升朝，一象其下腹。孤卿不画，言奉王之政教而已。画熊虎者，乡遂出军赋，象其猛守莫敢犯也。鸟隼象其勇健也。龟蛇象其杆难辟害也。"

他如尊、彝、侯、盾，都施以彩绘，可谓应用极广。而普遍的要推画在壁上的"壁画"了。不但是明堂虎门，就是有地位的王公

巨卿的祠堂里面，也是有很多画的。譬如在楚的先王之庙及各大祠堂，都画上天地山川，神灵琦玮，及古圣贤与怪物之行事。在齐的敬君画九重台。并且屈原因楚的壁画，还作了一篇《天问》呢。在鲁有公输子用足画忖留神的故事，虽是荒诞不经，倒也弥有趣味的。《水经注》载：

> 旧有忖留神像，此神尝与鲁班语，班令其人出，忖留曰："我貌狞丑，卿善图物容，我不能出。"班于是拱手与言曰："出头见我。"忖留乃出首。班于是以脚画地，忖留觉之，便还没水。故置其像于水，惟背以上立水上。

东周亡后，秦兼并六国而称始皇。不过在位十有五年，而阿房宫之建筑，骊山寝陵之经营，十二金人之铸造，都是空前的事业，唯绘画则不如周代。或许是时间太促的缘故吧？楚汉争后，刘氏据有天下，文献也渐渐发达，艺术也日见进境。最著名而最盛行的壁画，有未央宫、甘泉宫、明堂、麒麟阁、明光殿、越殿门、礼殿、鲁灵光殿以及画挑板、画车、画鸡，以及《天文图》《兵家图》。后汉有画列仙，画经史，画府舍，画郡府听事，画鸿都门，画飞轮，画《列女》，画《三礼图》，及《禹贡图》。但最伟大的是云台的壁画。当永平中，显宗追念功臣，把二十八位有卓勋的名将画上去，外有王常、李通、窦融、卓茂，合三十二人。这遗迹现在是不能见了，却不能不佩服是煞费精神的经营。

像云台的画壁，是专为纪念功臣而作，绝无装饰的意义，所以劝诫惩奖的成分居多，脱不了礼教思想的束缚，当不若隋唐以后的纯为装饰而设，把辅助政教的用意推倒。但此时候虽未受多大佛教的影响，然含宗教的信仰问题，实已开端。明帝的遣使天竺不是求佛吗？

> 帝梦见金人长大，顶有光明。以问群臣。或曰："西方有神名曰佛，其形长丈六尺，而黄金色。"帝于是遣使天竺，问佛道法，遂于

中国图画形象焉。

<div align="right">——《汉书·西域传》</div>

他遣使到月氏国去，一面学佛教经典，一面仿造白氎上的佛倚像画，放在南宫的清凉台和显节、寿陵两个地方。又在白马寺壁上画《千乘万骑绕塔三匝图》，这就是佛画的先锋。

此外要算毛延寿和刘褒的故事。

公元前33年，单于来朝中国，元帝以昭君送给他。原来元帝的后宫极多，自然观看不尽。于是命画工毛延寿按人写其形貌，以备召幸。毛氏大权在握，许多暗中送些金银财帛，希望他把自己的面貌画得仙子般美丽。有个名叫昭君的，负其娟秀丽质，独不肯行贿，结果轮不到幸运而斥入冷宫。后来元帝就把她赠给单于。临去的时候，照例应召见训诫几句的，哪晓得元帝一睹昭君，叹为后宫第一！但是名籍已决定了，也无法挽回了，毛延寿及其同工的七十二人一日市斩。

刘褒是风景画家，曾画了一张《云汉图》，看的人会觉很热的，又画了一张《北风图》，看的人会凉爽生寒。真是神乎其技了！

此外别开生面的创作，有永建四年造的孝堂山祠的石刻及嘉祥县武梁祠的石刻。这两处都是浮雕，刻些圣贤烈女，战争鱼龙等图样，又刻些祥瑞的东西。但武梁祠是凹刻，孝堂山祠是凸刻。对于汉代的建筑、车舆、器具、服用之形式，表现无遗，不独是古朴而已。

大概中国绘画自"文字画"以来，在夏时已知线条的美妙而加以放任地运用。这在当时钟鼎彝器的花纹上可以证明，不能不夸是中国民众知识心灵交互发达的结果！如云雷文及罍之制，都是应用最广之一例。陶器，金器，壁画，石刻，在在有恰到好处之布置。把中国民族固有的雄壮的气概，伟大的格调，愈加呈露出来，居然成一有力的通用的形式。再以上述的两处石刻而论，中国绘画的线条，确有独到之处！这是古人的精神第二，也是各当时代民物风俗淳厚敦朴之所以助成，并不可以看作偶然的呀！

佛教的影响

　　自汉以来，中国绘画已趋于线条变化的追求。山水画尚没有怎样开展，虽然渐脱了陪衬的地位。而所谓"皴法"，还没有人敢利用。但人物画的发达，却突飞猛进。这因为汉代的画像日见其多，若云台、麒麟阁……都是宏大的制作。它给予人民的暗示，出于帝王意想之外，不是形式的意义能把人民有所感动，是笔迹的绵绵有致，奇异的刺激，倒深入了一班有绘画天才者的脑海，充任了魏晋六朝人物画大兴盛的引子。

　　然天才的出现，相当的环境是增加力量的。固然是需要所有印象做自己的依归，而"骨法"的美备，也是需要更切的参考。自是心灵中会澎湃激荡不能自已。所以曹不兴、卫协、顾恺之、陆探微、张僧繇诸大家就应运而产生了！但最大的影响，还是佛教的输入。有人是这样证明：

　　佛教的宣道者，都能作画。他们所表现的和中国的画根本歧异。因此中国的画面从此受其感动而稍改旧观。

　　这话未免武断而且简单，传教的虽多，但每人都有绘画的能力，却未敢尽信。像这种不普遍的足迹，影响岂如此宏大！我以为魏晋六朝的画风，洵可说是完全的佛教美术，大约是三种环境所形成。

　　1.六朝时崇尚清谈，朝野一致，信仰心极其普遍，且经典亦译出甚多。

2.传教者络绎于印度、中国之间，且不时携绘制或雕塑的佛像来中国，不无影响。

3.造像及壁画极盛。

只有"六朝金粉"一句话，这大可表示江南的人文艺苑之勃兴。斯时北地沦于夷狄，释教风行，至有国教之目，这或是后世"南""北"分歧的嚆矢。到了南北朝，梁武帝召集许多僧人，印度浮海而来的也极众多，大家在一块儿居住，并将天下的寺宇，优加崇饰。又自己亲受剃度做了和尚，经过这样现身说法的提倡，岂有不靡然成风的道理！人民默存虔敬信仰之心，当然不错。所以绘画也成了信仰心下的一种工作，无非引起观者崇拜的诚意。加之常常可以看到印度来的作品，于是也仿着描绘，并且从中颖悟了晕染的方法和背景的运用。又加之当时的造像画壁风起云涌，影响尤巨！丈六的，丈八的，四面的，六面的，不知多少。这不能不说是帝王嗜好的遗产，单举隋代一朝，便可骇人。

隋代佛教造像之盛，远非南北朝之比。文帝即位之开皇元年，发诏修复佛寺。至仁寿末年，造金、银、檀香、夹苧、牙、石等像，大小一十万六千五百八十躯，并修治旧像一百五十万八千九百四十躯。炀帝亦铸刻新像三千八百五十躯，其中有百三十尺之弥陀坐像等。旧像之修治，则达一十万一千躯。经此修治，凡周武灭法之惨迹，皆行回复。又文帝皇后独孤氏为其父建赵景公寺，造银像六百余躯。礼部尚书张颖捐宅为寺，造十万躯之金铜像，天台之智者大师，于一生之间造像达八十万躯。其余丈六丈八等大铜像，制作之记录颇多。至于一时制多数之像，则为今日遗传最多之一二寸小铜像无疑，其盛况实可惊人！又当时民户均备有经像，亦因奉文帝之诏也。

——大村西崖《中国美术史》（陈译）

于是以佛为美术中心的六朝，从恢宏腾达的空气里，又踊跃地画壁。这时的画法，与周、秦、汉不同，是含有印度风味，而趋向便化的装饰。后来慢慢扩充而渗入民众的嗜好，成了极坚固的壁垒。

如衣服褶纹，及肩背的弧度，线与线的联合和展布，边缘所缀菱花麻叶的模样，都充量容有特殊的格调！据《贞观公私画史》记载，有四十七处的名迹。可想当时的努力了！寺名、作者、寺址如下：

1. 晋，瓦官寺，有顾恺之、张僧繇画壁，在江宁。

2. 宋，法王寺，顾骏之画，在永嘉。

3. 晋，龙宽寺，史道硕画，在江陵。

4. 晋，本纪寺，史道硕画，在郏中。

5. 齐，王观寺，沈标画，在会稽。

6. 魏，白雀寺，董伯仁画，在汝州。

7. 魏，北宣寺，杨子华画，在邺中。

8. 梁，定林寺，解倩画，在江宁。

9. 梁，惠聚寺，张僧繇画，在江陵。

10. 梁，延祚寺，张僧繇画，在江陵。

11. 梁，长庆寺，江僧宝画，在江陵。

12. 梁，何后寺，陆整之画，在江宁。

13. 梁，光相寺，了光画，在江陵。

14. 梁，陟屺寺，张善果画，在江陵。

15. 梁，高座寺，张僧繇画，在江宁。

16. 梁，景公寺，江僧宝画，在江宁。

17. 梁，开善寺，张僧繇画，在江宁。

18. 梁，草堂寺，焦宝愿画，在江宁。

19. 梁，报恩寺，张儒童画，在会稽。

20. 梁，资德寺，解倩画，在延陵。

21. 梁，天皇寺，张僧繇、解倩画，在江陵。

22. 北齐，大定寺，刘杀鬼画，在邺中。

23. 周，海宽寺，董伯仁、郑法士画，在固州。

24. 陈，栖霞寺，张善果画，在江宁。

25. 陈，兴圣寺，张儒童画，在江都。

26. 陈，逮善寺，陆整之画，在江都。

27. 陈，静乐寺，张善果画，在江都。

28. 陈，东安寺，张儒童、展子虔画，在江都。

29. 陈，终圣寺，董伯仁画，在江陵。

30. 隋，西禅寺，孙尚子画，在长安。

31. 陈，东禅寺，郑德文画，在长安。

32. 隋，惠日寺，张善果画，在江都。

33. 隋，永福寺，杨子华画，在长安。

34. 隋，灵宝寺，展子虔、郑法士画，在长安。

35. 隋，光明寺，田僧亮、展子虔、郑法士、杨契丹画，在长安。

36. 隋，敬爱寺，孙尚子画，在洛阳。

37. 隋，天女寺，展子虔画，在洛阳。

38. 隋，云花寺，展子虔画，在洛阳。

39. 隋，清禅寺，陈善见画，在长安。

40. 隋，光发寺，董伯仁画，在洛阳。

41. 隋，兴善寺，刘乌画，在长安。

42. 隋，皈依寺，田僧亮画，在长安。

43. 隋，净域寺，张僧繇画自外江移来，亦有孙尚子画在长安。

44. 隋，恩觉寺，袁子昂画，在洛阳。

45. 隋，空观寺，袁子昂画，在长安。

46. 隋，隆法寺，范长寿、张孝师画，在长安。

47. 隋，宝刹寺，郑法士、杨契丹画，在长安。

现在可以把曹不兴、卫协、顾恺之、陆探微、张僧繇作一介绍。

曹不兴，一名弗兴，三国时吴人，和精于绘事的诸葛亮同时。一日孙权叫他画屏风，他误将笔落在画上，马上就借这点墨画成一只苍蝇。孙权一看，以为是真的，恐污画面就用手去拍。谁知是假的，轩渠不置！又一日，孙权在青溪地方，看见一条龙，从天而下；凌波而行，遂命不兴把龙画下，画得像极了。孙权亲笔替他作赞。这幅画龙，传到六朝宋文帝的时候，许久不雨，祈祷无应。有人说："何不将不兴的龙，放在水面上呢？"果然一放，就连下了十几天的大雨，这和真龙差不多了。所以《佩文斋书画谱》列他在画家传第一。

卫协是弗兴的弟子，有出蓝之誉。能在形象逼真之外，表示作者的个性！所以顾恺之赞他："密于情思。"

以"情"入画，埋伏了蔑视形似的暗礁了。

他最善画佛，中国以佛画传名于后世的恐怕是第一个。能以抱形赋情，纳之笔底。故《七佛图》《释迦牟尼像》《穆王燕瑶池图》都冠绝晋代，为后世法。

顾恺之，又是卫协的弟子，字长康，少字虎头，当时都呼他为顾虎头。他的诗书画三者都登峰造极，故有"虎头三绝"之美誉。他不仅是一个能涂抹的画工，且是博学而有才气的大家。他的画是和众工不同的，"画体周胆，无适弗该。虽寄迹翰墨，而神气飘然在烟霄之上，不可以图画间求"，是最有精神的了。在兴宁——一说兴

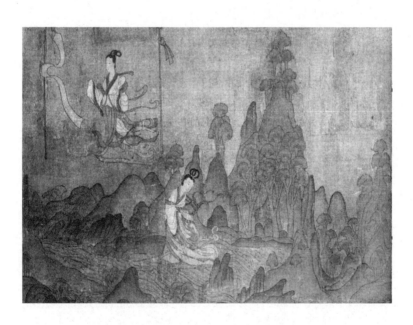

东晋·顾恺之《洛神赋图》（摹本局部）

庆——中，初造瓦官寺，他一个人独允捐钱百万。一天，他到寺中去，许多僧人向他要钱。他说："预备一块壁吧！"于是往往来来一个月，画了一尊维摩诘像。将画完的时候，对众僧说道：

第一日观者，请施十万。第二日可五万，第三日可任例责施。

后来把门一开，光照一寺！不知奇骇了多少观众。不到许久，得钱百万了。他并做了一次开心的勾当，有个邻居的女子长得很好，他欢喜她，但又不可以亲近。只得画了她的像，用锋利的针去刺那芳心，她当时心痛。结果彼此明白了！她也答应了！

恺之有《论画》一篇，对于画法画情，俱中肯要。又有《魏晋胜流画赞》及《画云台山记》二篇，虽脱错不贯，然从前者可知当时摹写之情形及方法，从后者可考晋代绘画之思想。他说：

手挥五弦易，目送飞鸿难！

这是何等精湛的高论！兹举《论画》数则：

凡画人最难，次山水，次狗马。台榭，一定器耳，难成而易好，不待"迁想妙得"也。此乃巧历不能差其品也。

壮士，有奔腾大势，恨不尽激扬之态。

列士，有骨俱，然蔺生恨急列不似英贤之慨。以求古人，未之见也。于秦王之对荆轲，及复大闲，凡此类，虽美而不尽善也。

可说中国的绘画思想，到恺之出而成系统，是南齐谢赫"六法论"的先祖。他主要理论，是：①尽美尤须尽善；②迁想妙得。

陆探微：《宣和画谱》载："人谓画有六法，自古鲜能兼之，至探微得法为备，包孕前后，古今独立。"他曾事宋明帝，最精的是写真画。外如群马、猕猴、斗鸡、虫鱼、山水、人物……真是无一不能，无一不精。他的长处是笔触的感情丰富，有人说是移写字的笔法去画的，但又生趣盎然！生趣弥加！《宣和画谱》把他归之于道释派的画家，并附列他十种作品：①《无量寿佛像》；②《佛因地图》；③《降灵文殊像》；④《净名居士像》；⑤《托塔天王图》；⑥《北门天王像》；⑦《天王图》；⑧《王献之像》；⑨《五

马图》；⑩《摩利支天菩萨像》。

当时他还以顾恺之的画法作连绵不绝之一笔画，笔法遒丽，润媚动人。所以《画断》有"张得其肉"——张谓张墨，卫协弟子——"陆得其骨""顾得其神"的评语。可见陆探微的笔触，犀利如此。

张僧繇是梁朝的大家，他的名声真是赫赫的了不得。最擅长的是塔庙，直是"超越群工，今古不失，奇形异貌，殊方夷夏，皆参其妙"了。但他以"岂唯六法美备，实亦万类皆妙"的功夫，把相传不变的"骨法"，居然敢大胆予以渲染，创后世没骨画法之先河。所以他的天皇寺柏堂之《卢舍那佛》，及《孔子十哲》，金陵安乐寺之四龙及鹰，都成绘画史上有名之迹了。因为他作画特别留心，即一点一画，也不肯放过，而必须表现胸中所有的灵感。这种画法传了他的儿子善果、儒童两人，并可以乱真。

此外以佛教人物画著名的有晋朝的：张墨、荀勖；南北朝的：宗炳、谢赫、杨子华、曹仲达、田僧亮；隋朝的四大家：董伯仁、展子虔、孙尚子、杨契丹，都是大大的卓著声誉者。其中谢赫还是画学史上不可磨灭之一员。这是在上述以外与佛教不相关系的。

唐代的朝野

　　若是帝王不欢喜这样东西，这样东西其倒霉无疑了，这是必然的结果。假使梁武帝不亲自为僧，当时佛教思想恐不如此隆盛，即画壁造像也未必能弥漫全国。

　　人民的思维，实以帝王为枢纽而随其轮回，有些盲从得不能辨别应当不应当。完全为迎合大人公卿而借作进身之阶者，占了全部的极多数。然而又有些性灵未泯的高人野士，他们以为这种灭绝自我的行为，是葬送绘画的生命！是可耻！

　　不仅这样，并以为这种艺术是贵族门面的装饰，是矫示富有的幌子，是技巧的忠实弟子，是一件毫无意义呆板的动作。

　　"物极必反"，这是说明天地最为公平。把绵远的历史，调和得像连续的图案一样。六朝以来，人物画被印度的法度理想夺了固有的坐席。山水画也自不甘寂寞，起而以高尚而丰于性灵的幽绪，纳于实地写生之中。此在南北朝的隐士宗炳已有"卧以游之"的雅事，说道："抚琴动操，欲令众山皆响！"山水之能感人，是更可相信了。他又说：

　　　　圣人含道映物；贤者澄怀味像。至于山水，质有而趣灵。是以轩辕、尧、孔、广成、大隗、许由、孤竹之流，必有崆峒、具茨、藐姑、箕首、大蒙之游焉！又称仁智之乐焉！夫圣人以神法道，而

贤者通；山水以形媚道，而仁者乐，不亦几乎？……于是画像布色，构兹云岭。夫理绝于中古之上者，可意求于千载之下；旨微于言象之外者，可心取于书策之内。况乎身所盘桓，目所绸缪，以形写形，以色貌色也。且夫昆仑山之大，瞳子之小，迫目以寸，则其形莫睹！迥以数里，则可围于寸眸。诚由去之稍阔，则其见弥小。今张绡素以远映，则昆阆之形，可围于方寸之内。竖画三寸，当千仞之高；横墨数尺，体百里之迥。是以观图者，徒患类之不巧，不以制小而累其似，此自然之势。如是，则嵩华之秀，玄牝之灵，皆可得之于一图矣。

<div align="right">——《画山水序》</div>

这些话最科学的了。他以"意求""心取"做自我的张本。又创"去之稍远，则其见弥小"的透视法，做写真山水的舟楫。而王微并更进而说明绘画的特有精神，脱尽"画教"的羁绊，说道：

夫言绘画者，竟求容势而已。且古人之作画也，非以案城域，辨方州，标镇阜，划浸流。本乎形者，融灵而动，变者心也，灵无所见，故所托不动；目有所极，故所见不周。于是乎以一管之笔，拟太虚之体；以判躯之状，画寸眸之明。曲以为嵩高，趣以为方丈。以叐之画，齐乎太华，枉之点，表夫龙准。眉额颊辅，若晏笑兮！孤岩郁秀，若吐云兮！横变纵化，故"动"生焉，前矩后方，而灵出焉。然后宫观舟车，器以类聚；犬马禽鱼，物以状分，此画之致也。望秋云神飞扬，临春风思浩荡，虽有金石之乐，珪璋之琛，岂能仿佛之哉？披图按牒，效异山海，绿林扬风，白水激涧。呜呼！岂独运诸指掌，亦以明神降之，此画之情也。

<div align="right">——《叙画》</div>

在画理有这样进步以后，第一效能，就是反对以绘画做政治的副物。以为绘画应当独自存在，不能附有政治宗教及其他色彩。这与帝王思想何等相左，担任这将绘画从"教人"移转成"感人"的责任的是吴道玄。

呵！吴道玄，中国空前伟大的画家！

吴道玄，字道子，洛阳人。他的画私淑张僧繇，而天赋的画才，

直是千古而不一遇。无论画什么东西，大的小的，都是信手而造，绝不假器具以为依靠。他毫不信仰"不以规矩，不能成方圆"的话。他运笔如旋风，几十丈高的壁画，都是悬腕而挥。并且画人可以从足一直画上去，什么部位，精神，一毫也不差错的。所以他最工壁画，一共画了三百多起。神禽鬼兽，山水云树，崖石草木，皆冠绝一时。当时有个张孝师，相传他曾到过阴司，把所看见的鬼鬼怪怪一概画将出来，真是可怕！道子觉得这有什么稀奇呢？马上就在景云寺画了一张《地狱变相图》。那图上是写了许多造恶者正在受残酷的刑具，阴气森森逼人！有些屠夫、渔夫看了，居然改变职业，这不过是客观的感受。

他以为画是有"理"有"性"的，并且要天才去灌溉。没有到过地狱，未尝不能画地狱的变相。然而批评的人，竟把这忽略了，称赞客观的感受，以为绘画的意义正应如此。像黄伯思说：

> 吴道子之《地狱变相图》，与见于现今之诸寺院者，大异其趣。盖图中无一所谓剑林、狱府、牛头、马面、青鬼、赤鬼者，尚有一种阴气袭人而来，使观者不寒而栗！是以舍恶业而就善道，谁谓绘画为小技哉？
>
> ——《东观余论》

这总可证明道子在当时的一斑。虽然是题外的影响，但日本的宗教画，还是借这《地狱变相图》而兴盛的。

而他技不止此，他是在"曹衣出水"之外，一变而为"吴带当风"，和古来的游丝琴弦异味。他以如莼菜之笔触，再薄施淡彩，创出"吴装"的新局。郭若虚说：

> 吴道子画，今古一人而已。爱宾称"前不见顾、陆，后无来者"，不其然哉？尝观所画墙壁卷轴，落笔雄劲，而傅彩简淡，或有墙壁间设色重处，多是后人装饰。至今画家有轻拂丹青者，谓之"吴装"。
>
> ——《图画见闻志》

至于他的山水画，除去"功臣"二字不提，单就技能上，更是惊人的了！

> 明皇思嘉陵江山水，命吴道玄往图。及索其本，曰："寓之心矣！敢不有一于此也。"诏大同殿图本以进，嘉陵江三百里，一日而画，远近可尺寸计也。
>
> ——《广川画跋》

所谓大同殿的画本，是李思训画的。画了一个多月，明皇也赞他一句"好"！然道子不过一日就完了。这时间的比，即是"技巧"与"性灵"的比。道子的确下笔如神！当时：

> 明皇官殿之墙，极为广阔。帝一日命道子绘山水画于其上。道子乃备置绘料，用帐幕蔽墙外，身隐其中而绘之。少顷揭帐，则墙面山林云霄，人物花鸟，焕然生动，逼似天成。帝见而大惊。疑访问，道子忽指画中而言曰："彼山麓有穴，神灵居之，穴中美景不可思议！臣将启其门，请陛下一往游焉。"因拍其手，山门忽开，道子走入其中，回身招帝随往，帝将进而山门忽闭！仓皇愕贻间，壁画全消，止有道子未着一笔前之粉墙而已。由是吴道子遂不复见。
>
> ——盎得而逊《中国日本画目提要》

以道子的"时间""画风"而论，实有承前启后的可能。他的作品，载入《宣和画谱》的尚有九十三种之多。足见包孕众长，无所不尽。我们从各面推想，至少应认他的力量为宏大无涯。第一点，能以极短的时间握到全画面的生命，所以生动非常。第二点，能以简劲的线条，和轻淡的色彩，表现出尘的姿态。再说，第一点是打倒刻板的精工的习尚，顾性格的充分表出。第二点是打倒重而且浊的笔触和色彩，创造生龙活虎的调子，也是可以的。他本人虽和明皇很接近，但他的艺术不是明皇所期望，所以明皇才会惊讶失措。因此道子的绘画，是以"性""理"为对象，觉得性灵思理较任何条

件为重要，只要有相当之嗜好，即可得相当之了解，或竟有相当之影响。这不能说他受了朝廷的纠绊，故他才能把山水画得逼似天成。

今假设吴道子是调剂"朝""野"的一员大将，那么对这一点是应当表示敬意的。若问代表朝廷绘画的是谁？这即可以答复：

就是吴道子一日可画完的东西，而必须一个多月始能成功的李思训——大李将军。

他是唐朝的宗室，字健儿，"世族豪贵，举时莫京"。曾做过左武卫大将军彭城公。他濡染朝廷的环境既深；复以地位的崇高足贵，耳闻目习，雍华特甚。所以他的画，恒被"华贵"之纱。汤垕说他是：

用金碧辉映，自成一家法。

——《画鉴》

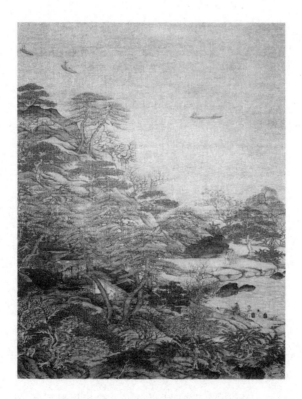

唐·李思训《江帆楼阁图》（传）

　　但虽自成家法，而其主要画理却很少见到。据说是崇尚钩斫，用小斧劈皴，加以金碧青绿浓厚的色彩。这种画风，精工秾丽固是得未曾有；而奇拔傲岸，也算独树一帜。英人Pushell把唐画归之古典时代，可谓完全是称扬朝廷艺术的分类。同时灭绝了一般的民间的艺术，当然不怎样精当。

　　原来李思训的着色山水，其金碧辉映一格，表示高贵的在朝的典型有余，而深入民间的力量不足。古人有"虽极精工，究属板细"之评。这五日一山、十日一水的事，焉能求大众的可能？但在北部，因为都城的所在，从之者倒也不少。并且思训的儿子昭道，又能克绍父业，使这贵族精神的遗体，得所维系，开赵宋一代院体之先声。其实这种资本雄厚的制作，有几人愿意仿效？再以心理的感召不同，在南部是已将它的一切都丧失了。

　　大自然的趋势，北方崇山峻岭，崖壁峭拔，人民体壮性刚，淳朴不变。李思训父子受了这自然的包围，画面全呈北地瀜重意味。南方则不然，秀水明山，平原在望，所以明媚的周遭，和奇峭的东西是格格不入了。这在事实上朝廷的力量可以普及全国不能影响南方

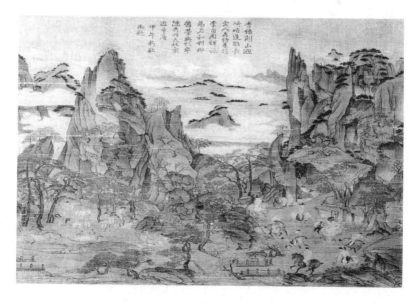

唐·李昭道《明皇幸蜀图》（传）

的。然艺术的滋润，是人民精神生活的唯一出路，"华贵"的注入，恰恰与"幽雅"站了相对的两方面。好在环境是不许如此，不许不顾到大多数人民的渴望，虽是当时诗风弥漫，不过是一条路而已。伟大的大众需要的绘画艺术，自是当务之急。

有了一人，他揭竿而起，作空前反在朝绘画的运动。他以为在朝的绘画是：①不普遍；②戕贼性灵；③代表少数豪华阶级。

特创水墨渲染之法，打倒专崇钩斫的青绿山水。发表许多关于绘画的言论，毅然以"写意"的绘画——在野的——相抗！这就是尚书右丞王维先生。公元后701年生，761年卒，享寿60岁。

维字摩诘，太原人。工诗，又善画。宋苏东坡曾说："味摩诘之诗，诗中有画；观摩诘之画，画中有诗。"他最精的是山水画，笔力雄伟，神韵超逸，不但可与天然景物争妍，直是非食人间烟火者可拟。天机独运，世莫与京！好像天地的珍秘，待他出来才肯迹发，他自己有四句诗：

宿世谬词客，前身应画师。不能舍余习，偶被世人知。

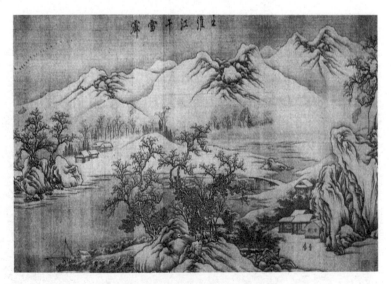

唐·王维《江干雪霁图》（传）

这是如何解脱的话呢？他因为要贯彻这种主张，所以他论画山水篇上，劈头就说：

> 夫画道之中，水墨最为上。肇自然之性，成造化之功。

这么一来，李思训的青绿山水，金碧辉映，如骤膺狂风暴雨一般。虽然，何谓"水墨最为上"呢？何谓写意呢？水墨就是写意，写意必须水墨。调青研绿，钩之斫之，是不会有"意"的。故他又说：

> 凡画山水，意在笔先。

不但有意，而有意还要在用笔之先，使胸中的丘壑，有充分布置的余地。画面的韵味，自大增益。所以他将怎样去布置一幅画，以及树石水草怎样布置，怎样取舍……都发挥无余。他说：

> 或咫尺之图，写百千里之景。东西南北，宛尔目前；春夏秋冬，生于笔下。初铺水际，忌为浮泛之山；次布路歧，莫作连绵之道。主峰最宜高耸，客山须是奔趋。回抱处，僧舍可安；水陆边，人家可置。村庄着数树以成林，枝须抱体；山崖合一水而泻瀑，泉不乱流。渡口只宜寂寂，人行须是疏疏。泛舟楫之桥梁，且宜高耸；着渔人之钓艇，低乃无妨。悬崖险峻之间，好安怪木；峭壁巉岩之处，莫可通涂。远岫与云容相接，遥天共水色交光。山钩锁处，沿流最出其中；路接危时，栈道可安于此。平地楼台，偏宜高柳映人家；名山寺观，雅称奇杉衬楼阁。远景烟笼，深岩云锁。酒旗则当路高悬，客帆宜遇水低挂。远山须要低排，近树惟宜拔进。手亲笔砚之余，有时游戏三昧。岁月遥永，颇探幽微。妙悟者，不在多言；善学者，还从规矩。
>
> 塔顶参天，不须见殿。似有似无，或上或下。茆堆土埠，半露檐廒；草舍庐亭，略呈墙柠。
>
> 山分八面，石有三方，闲云切忌芝草样。
>
> 人物不过一寸许，松柏上现二尺长。
>
> ——《山水诀》

又说:

丈山尺树,寸马分人。远人无目,远树无枝,远山无石,隐隐如眉;远水无波,高与云齐,此是诀也。山腰云塞,石壁泉塞,楼台树塞,道路人塞。石看三面,路看两头,树看顶头,水看风脚,此是法也。凡画山水:平夷顶尖者,巅。峭峻相连者,岭。有穴者,岫。峭壁者,崖。悬石者,岩。形圆者,峦。路通者,川。两山夹道,名为壑也。两山夹水,名为涧也。似岭而高者,名为陵也。极目而平者,名为坂也。依此者,粗知山水之仿佛也。观者先看气象,后辨清浊,定宾主之朝揖;列群峰之威仪。多则乱,少则慢,不多不少,要分远近。远山不得连近山,远水不得连近水。山腰掩抱,寺舍可安;断崖坡堤,小桥可置。有路处则林木,岸绝处则古渡,水断处则烟树,水阔处则征帆,林密处则居舍。临岩古木,根断而缠藤;临流石岸,敧奇而水痕。凡画林木:远者疏平,近者高密。有叶者枝嫩柔,无叶者枝硬劲。松皮如鳞,柏皮缠身。生土上者根长而茎直,生石上者拳曲而伶仃。古木节多而半死,寒林扶疏而萧森。有雨不分天地,不辨东西。有风无雨,只看树枝。有雨无风,树头低压,行人伞笠,渔父蓑衣。雨霁:则云收天碧,薄雾霏微,山添翠润,日近斜晖。早景:则千山欲晓,雾霭微微,朦胧残月,气色昏迷。晚景:则山衔红日,帆卷江渚,路行人急,半掩柴扉。春景:则雾锁烟笼,长烟引素,水如蓝染,山色渐青。夏景:则古木蔽天,绿水无波,穿云瀑布,近水幽亭。秋景:则天如水色,簇簇幽林,雁鸿秋水,芦岛沙汀。冬景:则借地为雪,樵者负薪,渔舟倚岸,水浅沙平。凡画山水,须按四时,或曰"烟笼雾锁",或曰"楚岫云归",或曰"秋天晓霁",或曰"古冢断碑",或曰"洞庭春色",或曰"路荒入迷",如此之类,谓之画题。山头不得一样,树头不得一般。山藉树而为衣,树藉山而为骨。树不可繁,要见山之秀丽;山不可乱,要显树之精神。能如此者,可谓名手之画山水也!

——《山水论》

(《画苑补益》作荆浩《山水赋》)

他虽是主张"意在笔先""先看气象",而却仍说道:"妙悟者,不在多言;善学者,还从规矩。"可见"意"是规矩以内的意,并不是乱画就算"写意",乱画不是艺术。所以他说:"能如此者,可谓名手之画山水也!"

朝廷艺术既被在野的"写意"一挫其锋芒以后,当时就有卢鸿一、郑虔、张文通、王洽、张志和、韦偃……起而响应。于是在野的旗帜,愈加鲜明起来,结果竟把中国所有的画者,都握在"写意"之中。不过李思训一派,宋朝、明朝还是赖帝王之力有畸形的再兴,这都是后话。

朝野的因缘既明,唐代的绘画也得了大半,我们不能不归功于王维,更不能不庆祝"在野"艺术的胜利。人类是有"性"而明于"理"的动物,一切不合或戕杀理性的事件,总是自取其消灭。而王维是以理和性灵做了基础,他所阐明的理论,皆从这绝大的基础出发。所以可以说朝廷艺术的崩坏,不能怨及提倡者。但是这种胜利,也可说是环境,是广大的野外,是透彻的出世思想,是最深邃的学问,同时还是磊落光明的寄托。在如许条件之下,岂有专事描骨法而加青绿的存在?骨法与青绿,有时可以牺牲,而人品意境是丧失了便没有画的。所以董其昌说写意画为文人画,因为文人才能具备这些条件。他说:

> 文人乏画自王右丞始。其后董源、巨然、李成、范宽为嫡子,李龙眠、王缙卿、米南宫及虎儿皆从董、巨得来,直至元四大家黄子久、王叔明、倪元镇、吴仲圭皆其正传。吾朝文、沈则又远接衣钵。若马、夏及李唐、刘松年又是大李将军之派,非吾曹所当学也!
>
> ——《画旨》

又别作南北宗说:

> 禅家有南北二宗,唐时始分,画家有南北二宗,亦唐时始分。但其人非南北耳!北宗则李思训父子着色山水,流传而为宋之赵干、

赵伯驹、伯骕以至马远、夏圭辈；南宗则王摩诘始用渲淡，一变勾斫之法，其传而为张璪、荆、关、董、巨、郭忠恕、米家父子以至元之四大家。

——《画禅室随笔》

所谓文人画，所谓南宗，自是在野的。所谓北宗，自是在朝的。现在归纳一下：

在朝的绘画，即北宗。

1. 注重颜色骨法。

2. 完全客观的。

3. 制作繁难。

4. 缺少个性的显示。

5. 贵族的。

在野的绘画，即南宗，即文人画。

1. 注重水墨渲染。

2. 主观重于客观。

3. 挥洒容易。

4. 有自我的表现。

5. 平民的。

画院的势力及其影响

未及画院之前，宜先述以下的许多话。

照时间上推算，应当把五代的画坛谈一谈。照环境上论，五代也是个混乱割据的局面。所谓后梁、后唐、后晋、后汉、后周，都忙于土地的侵占和保守，哪有闲情逸致去放在这不关痛痒的绘画上面？然而艺术之光焰万丈，并不觉得颓减，反因帝王思想的转移，使民间艺术之流得激动其波涛，一直率领到宋代的民间绘画代表者之手。

所谓在朝艺术的遗产——李思训一派——它本来是依晏安的环境而生，也因不安的环境而中断。虽不能说绝对没有拾其唾弃的画家，但噤不则声，我们的绘画史上当然只有拒绝！这因为在野的中心理论，立足非常坚稳，印入民间的程度很深，只要丰于文采、敦于品行的人研究起来实是容易不过的。再加以这时代的战争相寻，物质的迷梦已被不得安居乐业的刺激击破。知道了朝廷的分歧，是充分表示物质欲的暴涨。不得已，在这样颠沛流离的陷阱中，谁去效那愚夫愚妇做执鞭的追求？唯有性灵的抒写，或可使"度日如年"的时间，快些成为过去的陈迹。于是性灵道上，顿形拥挤不堪！无非想以抒写性灵来做"精神"伙伴。

这拥挤不堪的道上，走前喝导的就是荆浩。

他承认薄施颜色和水墨渲染，不唯无妨碍而且有相得益彰的妙

处。他举一个"真"字做基础，以为不"真"的东西，即是虚伪。那么既能"真"，性灵在其中了。

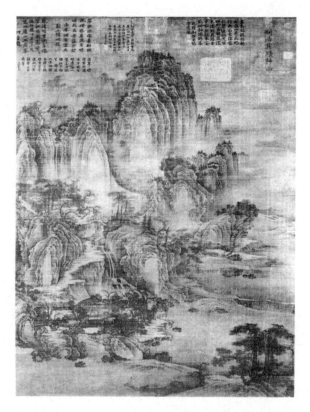

五代·荆浩《匡庐图》（传）

他第一打倒一切的"欲"。他说：

> 嗜欲者，生之贼也。
>
> ——《笔法记》

驱逐这贼的只有绘画了，所以他又说：

> 名贤纵乐琴书图画，代去杂欲。
>
> ——《笔法记》

他既以"真"为绘画最大鹄的，但"真"和"似"有些不同。真是很难的获得！看他自己的"真"罢！

> 太行之山有洪谷，其间数亩之田，吾常耕而食之。有日登神钲山四望回迹入大岩，扉苔径，露水怪石，祥烟疾进，其处皆古松也。中独围大者，皮老苍藓，翔鳞乘空，蟠虬之势，欲附云汉。成林者，爽气重荣；不能者，抱节自屈。或回根出土，或偃截巨流，挂岸盘溪，披苔裂石。因惊其异，遍而赏之。明日，携笔复就写之，凡数万本，方如其"真"。

<div align="right">——《笔法记》</div>

他再假设有这样个老人，把"真"透彻地说出来。

> 明年春，来于石鼓，岩间遇一叟，因问，具以其来所由而答之。叟曰："子知笔法乎？"曰："叟，仪形野人也，岂知笔法耶！"叟曰："子岂知吾所怀耶？"闻而惭骇！叟曰："少年好学，终可成也。夫画有六要：一曰气，二曰韵，三曰思，四曰景，五曰笔，六曰墨。"曰："画者，华也。但贵'似'得'真'，岂此挠矣。"叟曰："不然！画者，画也。度物象而取其'真'。物之华，取其华；物之实，取其实。不可执华为实。若不知术，苟'似'可也，图'真'不可及也。"曰："何以为'似'？何以为'真'？"叟曰："'似'者，得其形，遗其气，'真'者，气质俱盛。凡气传于华，遗于象，象之死也！"谢曰："故知书画者，名贤之所学也。"

<div align="right">——《笔法记》</div>

至于他的《画说》一篇，更是完美无伦了。

> 灵台记，整精致，朝洗笔，暮出颜，勤渲砚，习描戳，学梳渲，谨点画。烘天青，泼地绿，上叠竹，贺松熟。长写梅，人兰蒲，湛稽菊，匀锤绢。冬胶水，夏胶漆，将无项，女无肩，佛秀丽，淡仙贤。人雄伟，美人长，宫样妆，坐看五，立量七。若要笑，眉湾嘴挠；若要哭，眉锁额蹙。气努很，眼张拱，愁的龙，现升降；啸的

凤，意腾翔，哭的狮，跳舞戏；龙的甲，却无数，虎尾点，十三斑。
人徘徊，山宾主，树参差，水曲折。虎威势，禽噪宿，花馥郁，虫
捕捉，马嘶蹶，牛行卧。藤点做，草画率，红间黄，秋叶堕；红间
绿，花簇簇，青间紫，不如死；粉笼黄，胜增光，于思忖，不如见；
色施明，物件便。

<div align="right">——《画说》录自《唐六如画谱》</div>

他有个及门弟子，叫作关仝。承继他所有的技能和理论，居然
有出蓝之誉！最善写秋意，秋有肃杀之气，大约有感而为吧？

仝，喜作秋山寒林，与其村居野渡，幽人逸士，鱼市山驿。使
见者悠然如在灞桥风雪中，三峡闻猿时；不复有市朝抗尘走俗之状。
盖仝之画，脱略毫楮，笔愈简而气愈壮，景愈少而意愈长也。

<div align="right">——《宣和画谱》</div>

<div align="center">五代·关仝《关山行旅图》（传）</div>

从此，我们可以得到一个新印象，精工的描写既不对；满纸峰峦也可恨，堆砌颜色更是死气。不过只要"真"，故不必千山万水；只要"意"，故不必刻意求工。至于色彩，淡施可也。这是应当注意的事！

述荆、关既毕，那么"画院"是什么东西呢？

可以用下面的话来答复：

定一种制度官阶，有阶级的把画者集合拢来，供帝王的呼使，这个集团，就是"画院"。

又说到帝王身上。先是唐朝的绘画，在朝的势力却是不弱，像李思训、阎立德、阎立本一班人，都身任待诏之职。但还未尝公开成立一种组织，就是制度等，也从未创设，这当然不是"画院"，"画院"的胚胎，是南唐后主李煜肇始设置。因为后主文学的功夫极好，又会写字，又会画画，有了这丰富的天才，所以对于艺术特有兴会。单就收藏书画，集英殿不是琳琅满目吗？他最精画竹，全用勾勒的笔法，曾说他的笔法，唯柳公权才有，别人是不会的。自己既是内行，又自负很高，当时周文矩、曹仲立、高太冲……都承旨而入画院。于一遇着闲暇的时候，就集合一处，同时挥洒。这样逸兴遄飞，也无可厚非，自然是提倡和奖励的妙法。

和南唐有同好的前蜀，收藏也多。有个翰林院待诏黄筌，是执前蜀画界牛耳的花鸟大家。他的画，技巧方面倍极工细，颜色也绚丽华茂。这种画法，最高境界古拙而已，所谓生动，是不可能的。试看自然的花鸟，多么美丽而活泼，岂是绵密瘦硬的线条可以托出？况浓重的颜色，依着毫无生气的轮廓涂去，和画面不相容极了。然秀丽堂皇之气味，未始没有，故后来称他的画为"富贵"。

天造地设一般！恰有南唐的望族徐熙也精花鸟。但他的画法不同，其理论和南宗的差不多，是尚意的；是重个性与理论的。以为这张画若是有理有意，就是不像也不要紧，枯枝败叶，也含有伟大的生命，照耀画面。并不屏除色彩而不用，万一需要，也只略敷一点，故后来称他的画为"野逸"。

五代·黄筌《写生珍禽图》

两种截然不同的画法，俨然在对峙着。一个崇尚勾勒，厚施色彩；一个先用墨写枝叶蕊萼，然后加以薄彩。可说是黄筌好比李思训，徐熙好比王摩诘。这是拿山水作例的话，但徐熙偏命途多舛，得不了好评。

> 江南徐熙辈，有于双幅缣素上，画丛艳叠石，傍出药苗，杂以禽鸟蜂蝉之妙，乃是供李主官中挂设之具，谓之"铺殿花"，次曰"装堂花"。意在位置端庄，骈罗整肃，多不取生意自然之态，故观者往往不甚采鉴。
>
> ——《图画见闻志》

看来在野的东西，富贵人是不合口味的。我相信反转来也是一样！虽然富贵人不合口味，却极流行于一般有知识者的家里，下面是一个证明！

徐熙大小折枝，吾家亦有，士人家往往有之。

<div align="right">——米芾《画史》</div>

后来黄筌有两个儿子，继续这"富贵"的事业。徐熙也有三个孙子，光大"野逸"的志趣。但宋朝是黄家走运的时代，然而徐熙也算春兰秋菊各擅重名。郭若虚说：

谚云："黄家富贵，徐熙野逸。"不惟各言其志，盖亦耳目所习，得之于心，而应之于手也。何以明其然？黄筌与其子居寀始并事蜀为待诏，筌后累迁如京副使。既归朝，筌领真命为官赞，居寀复以待诏录之，皆给事禁中，多写禁御所有珍禽瑞鸟，奇花怪石。今传世桃花鹰鹘，纯白雉兔，金盆鹁鸽，孔雀龟鹤之类是也。又翎毛骨气尚丰满，而天水分色。徐熙江南处士，志节高迈，放达不羁，多状江湖所有，汀花野竹，水鸟渊鱼。今传世凫雁鹭鸶，蒲藻虾鱼，丛艳折枝，园蔬药苗之类是也。又翎毛形骨贵清秀，而天水通色。二者春兰秋菊，各擅重名，下笔成珍，挥毫可范。复有居寀兄居宝，徐熙之孙曰崇嗣，曰崇矩。蜀有刁处士、刘赞、滕昌佑、夏侯延佑、李怀衮。江南有唐希雅，希雅之孙曰中祚，曰宿，及解处中辈。都下有李符、李吉之俦。及后来名手间出。跂望徐生与二黄，犹山水之有三家。

<div align="right">——《图画见闻志》</div>

"画院"滥觞于南唐，而大备于宋。有待诏，祗侯，艺学，画学正，学生，供奉的阶级，但不得佩鱼带。到政和、宣和的时候，打破了例而特许于"画院"了，可见帝王对于他们的优渥。所以各处的画工，都想借画的力量来做官，谁不想钻进朝廷之门？前蜀、南唐的名手，也一齐召进，霎时间，无人不风雅了！

此后越来越多，都无非是些野心之徒！帝王觉得如此热闹，也许原因有些不正当，就考试起来，一则可借以限制；二则可把不合口味的撵出去。而考取或被召的待诏供奉们，益发自高得了不得，以为天下的绘画，我们真是不祧之祖！一面敬谨奉承帝王的鼻息，一面傲慢孙山上的同志。呜呼！此"画院"之所以为"画"院也。

考试是仿照大学的办法，用古来的诗句做题目。大约拣选抽象的，极不容易表现的句子，命想做画官的画工去画，结果好的不见录取，愤而走了。帝王认为不错的取了。如：

1.野水无人渡，孤舟尽日横。

2.万绿丛中一点红。

3.踏花归去马蹄香。

4.嫩绿枝头一点红，恼人春色不须多。

这都是画院的题目。我们不能批评题目的本身怎样不好，须知这种因心造境的事，岂有标准可悬？若是肯抛弃个性或有希望，否则只有回家去好了。故画院的弊病至少有两点：

1.桎梏个性。

2.使绘画成畸形的发展。

第一点：个性是画面的生命，是画面价值的根本。鉴取人才，标准固不可不备，但应当随各人的个性而决定，不应当以画来适合死的标准。这才使有价值、有生命的作品，会得着鉴赏。像画院取士，花鸟是规定黄筌一派，因此徐熙的孙子也就考不进了！后来折而效他，一考就取。这足以使我们相信许许多多因派别不同而被屏的，不一定画得不好。或者主持其事者狐假虎威，故意排斥异己，也未可知。有许多重气节的画人，是不肯去应试的。如石恪、崔白被命都辞掉它，是很有道理的。

第二点：世界上国家可以统一，唯思想不能统一，艺术更不能统一。且把过去的画史一看，不但没有那个时代统一过，而愈演愈是分歧，这是随便都可以证明的。固然画院的本旨，未必有什么垄断的心意，在当时的环境，必成不容其他画面的出头。因为帝王所定的趋向，总不许有学问或思想眼光比他更高的人，自然奉命惟谨，曲意阿附！可卑的事还有过于此的吗？就是考取了的人，平常无论画件什么，先要把稿本进呈，有改即改，不合即斥其职。绘画至于看作厨房内的红烧肉，加糖加醋，一唯食者是视，所以不管大猪、小猪、花猪、乌猪，非弄成红而带黑不可，绘画的畸形，也于是形成。

北宋·黄居寀《山鹧棘雀图》

是时最得宠而有力者，厥为黄筌之子居寀，几"无画不黄，可谓豪矣"！但徐崇嗣虽倡"没骨法"相抗衡，究竟抵挡不住。好在有崔白、崔悫、吴元瑜、冯进成、曹访、石恪几个人帮他的忙，使势焰万丈的"院体"，知道太跋扈了一点，把一线性灵的生命，从波涛汹涌的"院体"手中恢复不少。这是《宣和画谱》载的：

> 居寀画为一时标准，校艺者视黄氏体制为优劣去取，自崔白、崔悫、吴元瑜既出，其格遂大变。

至于崔白：

　　崔白，字子西，濠梁人。工画花竹翎毛，体制清赡。虽以败荷
凫雁得名，然于佛道鬼神，山林人兽，无不精绝。凡临素多不用朽。
复能不假直尺界笔，为长弦挺刃。熙宁初，命与艾宣、丁贶、葛守
昌画垂拱殿御扆、鹤竹各一扇，而白为首出。后恩补图画院艺学，
白以性疏阔，度不能执事固辞之。

<div align="right">——《图画见闻志》</div>

至于崔悫：

<div align="center">北宋·崔白《双喜图》</div>

　　崔悫，字子中，白之弟也。为左廷直。工画花卉、翎毛，状物
布景，与白相类。

<div align="right">——《宣和画谱》</div>

至于吴元瑜：

　　吴元瑜，字公器，京师人。初为吴王府直省官，换右班殿直。

善画，师崔白，能变世俗之气所谓"院体"者。而素为"院体"之人，亦因元瑜革去故态，稍稍放笔墨。画手之盛，追踪前辈，盖元瑜之力也。

——《宣和画谱》

此外有赵昌、王友、易元吉之流，都是徐派的人物。所以元瑜一出，也就晓得"革去故态，稍稍放笔墨"，以出胸臆了。那么"院体"即是笔拘墨束，毫无胸臆！

"画院"势力虽然膨胀，号召也不算低，但其影响如此。

南宗全盛时代

南宗的全盛，也是在野的胜利。

这一时代，包括宋、元两朝。宋朝不是大开翰林图画院吗？其势力及影响，仅足支花鸟一门。因为徽宗好的是翎毛，尝用金和漆画鹰，所以现在一般市侩，哪一个没有徽宗的鹰呢？就是日本、英国的博物院，也有同样的若干张。至于山水，在宋只有李唐、赵干、赵伯驹、刘松年以及马远、夏圭之辈，撑撑北宗的门面。但远不如黄筌一派花鸟风头之足。到了元朝，帝王经营很久的院体，也寿终正寝了！

自徽、钦被掳以后，南宋已成偏安的势面，谁还去注意这风流雅韵？但一班含有特殊作用的画工，无非想借以苟延个人的利禄，谈不到绘画的振兴。并且当时人民思想，散乱得不可思议，精神上枯燥特甚！于是南宗的写意山水，几成画界的中心。难怪人才辈出，蔚为大观，造成空前的"黄金时代"！

不但人才众多，而画法画学也有精备的贡献。如黄休复、李成、郭熙、苏轼、郭若虚、韩拙、释仲仁、董逌、陈郁、饶自然、李澄、郭思、黄庭坚、米芾、米友仁、沈括、黄伯思、张怀、邓椿、赵希鹄、刘学其、赵孟溁……都有极地的见解。有几篇我们不能不读，因为这是造成南宗全盛的原料！

郭熙《山水训》：

　　君子之所以爱夫山水者，其旨安在？丘园养素，所常处也。泉石啸傲，所常乐也。渔樵隐逸，所常适也。猿鹤飞鸣，所常观也。尘嚣缰锁，此人情所常厌也。烟霞仙圣，此人情所常愿而不得见也。直以太平盛日，君亲之心两隆。苟洁一身，出处节义，斯系岂仁人高蹈远引，为离世绝俗之行？而必与箕、颍埒素，黄、绮同芳哉？白驹之诗，紫芝之咏，皆不得已而长往者也。然则林泉之志，烟霞之侣，梦寐在焉，耳目断绝。今得妙手，郁然出之，不下堂筵，坐穷泉壑！猿声鸟啼，依约在耳；山光水色，滉漾夺目，此岂不快人意，实获我心哉？此世之所以贵夫画山水之本意也。不此之主，而轻心临之。岂不芜杂神观，混浊清风也哉？

　　世之笃论，谓山水有可行者，有可望者，有可游者，有可居者，画凡至此，皆入妙品。但可行可望，不如可居可游之为得。何者？观今山川地占数百里，可游可居之处十无三四，而必取可居可游之品，君子之所以渴慕林泉者，正谓此佳处故也。故画者当以此意造；而鉴者又当以此意穷之，此之谓不失其本意。

郭熙《画诀》：

　　一种使笔，不可反为笔使；一种用墨，不可反为墨用。笔与墨，人之浅近事，二物且不知所以操纵，又焉得成绝妙也哉！此亦非难，近取诸书法，正与此类也。故说者谓王右军喜鹅，意在取其转项，如人之执笔转腕以结字。此正与论画用笔同。故世之人，多谓善书者，往往善画，盖由其转腕用笔之不滞也。或曰："墨之用如何？"答曰："用焦墨、用宿墨、用退墨、用埃墨，不一而足，不一而得。"

郭熙《论画》：

　　世人止知吾落笔作画，却不知画非易事。庄子说"画史解衣盘礴"，此真得画家之法。人须养得胸中宽快，意思悦适，如所谓易直于谅，油然之心生，则人之笑啼情状，物之尖斜偃侧，自然布列于心中，不觉见之于笔下……

韩拙《山水纯全集》：

夫画者，笔也，斯乃心运也。索之于未状之前；得之于仪则之后。默契造化，与道同机。握管而潜万象；挥毫而扫千里。

别玉者，卞氏耳；识马者，伯乐耳。天下后世，亦无复以加诸，是犹画山水之流于世也。隐造化之情实，论古今之赜奥，发挥天地之形容，蕴藉圣贤之艺业，岂贱隶俗人，得以易窥其端倪？盖有不测之神思，难名之妙意，寓于其间矣。

李澄叟《画说》：

北人山水，布置拙浊，法度莽朴。以其原野旷荡，景乏委曲而然也。

欧阳修《论鉴画》：

萧条澹泊，此难画之意，画者得之，览者未必识也。故飞走迟速，意浅之物易见；而闲和严静，趣远之心难形。若乃高下向背，远近重复，此画工之艺耳，非精鉴者之事也！不知此论为是否？余非知画者，强为之说，但恐未必然也。然世谓好画者，亦未必能知"此"也，"此"字不乃伤俗邪？

黄庭坚《论画》：

余初未尝识画，然参禅而知无功之功，学道而知至道不烦，于是观图画，悉知其巧拙工俗，造微入妙，然此岂可为单见寡闻者道哉？

米芾《论画》：

大抵人物牛马，一模便似，山水模皆不成，山水心匠自得处高也。

沈括《论画》：

　　书画之妙，当以神会，难可以形器求也。

欧阳文忠《盘车图诗》：

　　古画画意不画形，梅诗咏物无隐情，忘形得意知者寡，不若见诗如见画。

董逌《论画》：

　　世之论画，谓其似也。若谓形似，长说假画，非有得于真象者也。若谓得其神明，造其县解，自当脱去辙迹，岂媲红配绿，求象后摹写卷界而为之邪？画至于此，是解衣盘礴不能偃讴而趋于庭矣。

邓椿《画继》：

　　画者，文之极也！故古今之人，颇多着意。张彦远所次历代画人，冠裳大半。唐则少陵题咏，曲尽形容；昌黎作记，不遗毫发。本朝文忠欧公、三苏父子、两晁兄弟、山谷、后山、宛丘、淮海、月岩，以至漫仕、龙眠，或评品精高，或挥洒超拔，然则画家岂独艺之云乎？难者以为自古文人，何止数公？有不能且不好者，将应之曰："其为人也多文，虽有不晓画者寡矣；其为人也无文，虽有晓画者寡矣！"

郑刚中《画说》：

　　唐人能画者，不敢悉数，且以郑虔、阎立本二人论之，其用笔工拙，不可得而考，然今人借或持其遗墨售于世，则好古君子，先虔而后立本无疑。何则？虔高才，在诸儒间如赤霄孔翠，洒酣意放，搜罗物象，驱入豪端，窥造化而见天性，虽片纸点墨，自然可喜。

立本幼事丹青，而人物冠耸，才术不鸣于时。负惭流汗，以绅笏奉研，是虽能摹写穷尽，亦无佳处。余操是说以验今人之画，故胸中有气味者，所作必不凡，而画工之笔终无神观也！

刘学其《论画》：

> 侔揣万类，挥翰染素，虽画家一艺，然眸子无鉴裁之精，心胸有尘俗之气。纵极工妙，而鄙野村陋，不逃明眼。是徒穷思尽心，适足以资世之话靶。不若不画之为愈。今观昔之人以一艺彰彰自表于世，皆文人才士，非以人物山川佛像鬼神著，则以楼观花竹翎毛走兽显。盖未有独任一见，而得万物之情；兼备诸体，而擅众作之美。虽张僧繇、吴道子、阎立本诸公，不能之况，万万不及，比者自谓能之可乎？古之所谓画士，皆一时名胜。涵泳经史，见识高明，襟度洒落，望之飘然，知其有蓬莱道山之丰俊。故其发为豪墨，意象萧爽，使人宝玩不置。今之画士，只人役耳！视古之又万万不啻也。亦有迫于口体之不充，俯就世俗之所强，问之："能彼乎？"曰："能之。""能此乎？"曰："能之。"及其吮笔运思，茫昧失措，鲜不刻鸟成鹄，画虎类狗。其视古人神奇精妙，每不逮之。所以若能者未可悉尤之画工，画工虽志在阿睹，而亦有不专在乎阿睹也。

陈善《论画》：

> 顾恺之善画，而人以为痴；张长史工书，而人以为颠，予谓此二人之所以精于书画者也。庄子曰：用志不分，乃凝于神！

上面所摘的，发挥得意无余蕴，无形中增加在野南宗的力量。使同情于此道者，更有稳固的基础，更得新颖的境地。在这境地工作最有力而最著名，又最有影响于当代及后世者，得四家，即李成、范宽、董元、巨然。余如王诜、郭熙、郭思、米芾、米友仁也俱负重名于一时。

李成，字咸熙，营丘人。《宣和画谱》载：

所画山水泽薮，平远险易，萦带曲折，飞流危栈，断桥绝涧，水石风雨，晦明烟云雪雾之状，一皆吐其胸中，而写之笔下。……凡称山水者，必以成为古今第一，至不名而曰"李营丘"焉！

他性情非常旷荡，能诗善琴，又喜杯中物。酒酣则挥笔如云烟万状。若要求他的画，一定先备好酒，待他吃醉了就画。但他自视很高贵的，费枢说他有"惜墨如金"的癖性，真是完美无瑕的画家。

开宝中，孙四皓者，延四方之士。知成妙手，不可遽得，以书招之。成曰："吾儒者，粗识去就，性爱山水，弄笔自适耳！岂能奔走豪士之门，与工技同处哉？"遂不应。孙甚衔之。遣人往营丘，以厚利啖当涂者，卒获数图。后成举进士，来集于春官，孙卑辞坚召，成不得已往之。见其数图，惊愤而去……

——《圣朝名画评》

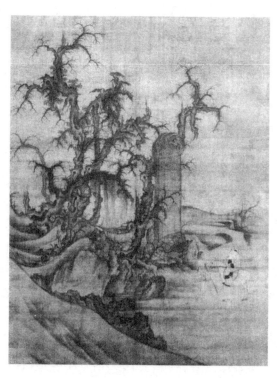

北宋·李成、王晓《读碑窠石图》

也可见他的人品之高了。因太受人欢迎，手迹自然不多，米元章还想作一篇《无李论》，述他的名贵。然在有名的《读碑窠石图》，或可一亲这罕世的笔墨。至于他画山水，是有诀的。对不背自然之中，更求自我的含蕴。他说：

> 凡画山水，先立宾主之位，次定远近之形。然后穿凿景物，摆布高低。落笔无令太重，重则浊而不清；不可太轻，轻则燥而不润。烘染过度则不接，辟绰繁细则失神。……春山明媚，夏木繁阴，秋林摇落萧疏，冬树槎牙妥帖。树根栽插龙爪，宛若抓拿；石布棱层根脚，还希带土。之字水，不过三转；溅瀑水，不过两重。……春水绿而激滟，夏津涨而弥漫，秋潦尽而澄清，寒泉涸而凝泚。新窠肥滑，岩石须要皴苍；古树槎牙，景物兼还秀媚。分清分浊，庶几轻重相兼；淳重淳轻，病在偏枯损体。千岩万壑，要低昂聚散而不同；叠巘层峦，但起伏峥嵘而各异。不迷颠倒回还，自然游戏三昧。
>
> ——《画苑补益》

若把"游戏三昧"四个字和"应试求官"四个字对照一下，是很有意思的。后郭熙即得他"游戏三昧"的"三昧"。

> 范宽，名中正，字仲立，华原人。性温厚有大度，故时人目为范宽。
>
> ——《圣朝名画评》

他是一个静默而徘徊利用自然的画家。画面的神韵，是他"危坐终日，纵目四顾"的结果，不是故意造作出来的。所以李成比起他来，似乎逊下一筹。因为他是对景造意，不是无景造象，也不是对景造形，造意而后，自然写意，写意自然不取琢饰。他笔墨的刚古，所谓"院体"及其流亚岂能悬拟？米元章曾评他："山水巉巉如恒岱，远山多正而折落。"因为他曾说过：

> 与其师人，不若师诸造化！

后来他就住在终南山，天天看奇峦妙峰，笔力越是雄壮。有人说他是以荆浩为师，以王维为师，恐怕是忖度的吧！他自己尚说了"师诸造化"的话。

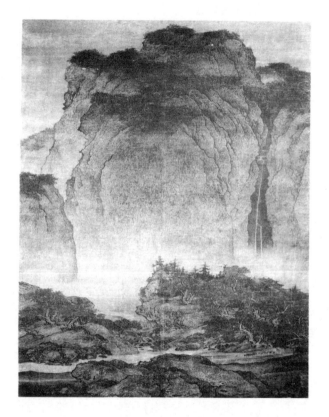

北宋·范宽《溪山行旅图》

董元，又称董原、董源，字叔达，钟陵人。钟陵，即今之江西南昌。南唐中主的时候，为北苑使——或称宫苑使——所以都名他为董北苑。

他无所不能，也无所不精。画山水固以王维为宗，但青绿院体，直与大李将军相伯仲，并工画牛虎佛像人物，都能具足精神，脱略凡俗。虽用笔不过草草几下，但能把对象很完满地托出。逼近来看，

不见十分怎样，若距离远一点，那就景物灿然，幽情远思如睹异境了。所以历代画者，都对他发无上之称誉。如：

> 南宗中以北苑超凡入圣。其法：用淡墨，浓墨，积墨，破墨，以穷山水云物风雨晦明之变态。
>
> ——《江村消夏录》

> 董元平淡天真多。唐无此品，在毕宏上。近世神品，格高无与比也。
>
> ——《画史》

> 董元画山水，得山之神气，足为百代师法。
>
> ——《画鉴》

> 北苑画本，尤以风雨露景为佳。此等制作，皆与造化同流，非荆、关、范、巨所能仿佛也。
>
> ——《清河书画舫》

> 宋画至董元、巨然，脱尽廉纤刻画之习。皆以墨色云气，有吞吐变灭之势。
>
> ——《容台别集》

> 北苑画，烟云变灭，莫木郁葱，真骇心洞目之观！
>
> ——《容台别集》

> 余过太原拙修堂，得观半幅董元，其笔力扛鼎，奇绝雄贵，超逸前代，非后学能窥其微蕴也。
>
> ——《墨井画跋》

> 北苑画正峰能使山气欲动，青天中风雨变化。气韵藏于笔墨，笔墨都成气韵。
>
> ——《南田论画》

董北苑《夏山图》，乃天地中和之气，假北苑手而发之者。同之
力正宗，异之即为外道！

<div align="right">——《习苦斋画絮》</div>

好评是写不尽了。"半幅董元"，居然惊倒渔山！然有"同之为
正宗，异之即为外道"！也足为北苑生色。我们从各家评语，知道
他是千古不二之师。但他用笔简而能烟云变灭，这确是一种特异的
天才，线条上故有特异的创造。许多画家，只能在一幅之中，有开

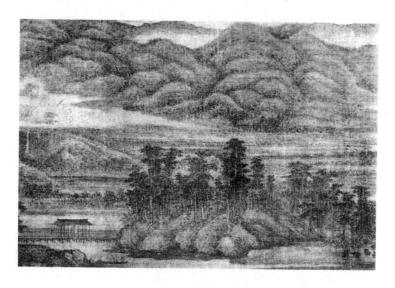

<div align="center">五代·董元《夏山图》（局部）</div>

合、远近、凹凸，他竟能在一笔之内，备有开合、远近、凹凸的条
件，这是如何困难的事！而又能一笔一笔之间，互相呼应着，互相
挥发着。每一笔，都有力，都有生命，都是万不可少的一笔！

因此，当时画界的宗匠，属于他是毫不为奇。就是后代的画家，
谁不想拾他一草一木以自鸣高？他的地位如何，也可想了。"南宗全
盛"，北苑居功最多。

是时南京有和尚，名叫巨然。在开元寺学画，也学到北苑一些
功夫，画树画山，笔路也非常简略，气韵也极其神妙。沈括《图画

歌》有"江南董源僧巨然，淡墨轻岚为一体"的话，简直和北苑抗衡，同负重誉了。恽南田说：

> 董、巨行笔如龙，若于尺幅中，雷轰电激。其势从半空掷笔而下，无迹可寻。但觉神气森然，不知其所以然也。

现在对李、范、董、巨已有相当的认识了。像这继往开来的董北苑，其余风已足够"院体"的瞻望，已足够"院体"的惭怍。"南宗"的画，似乎成了山水的正统。因在这个时代，大家都以为帝王所向的一面，岂有"衰替"降临的道理？然往下看去，看看元朝的绘画，"北宗"的继统者是谁？赵干、赵伯驹、刘松年、李唐、马远、夏圭，虽好所云支持"北宗"的残余，而马、夏早和赵、刘、李起了分化，像有意投降"南宗"而不作青绿工整的山水。若看看"南宗"，则黄、王、倪、吴不是支配元代全期而继承正统的吗？这四家中，除王蒙曾一度做泰安知州，其余都是在野的文人！他们朝斯夕斯，把生平的精力，都放在一支笔上，自有很多的阐发。一种"形"简"意"赅之风，足以代表当时的思想。他如高彦敬、曹知白、陆广、张雨、方从义，也是在野画师的高手。

> 黄公望，字子久，其父九十始得之。曰："黄公望子久乎！"因而名字焉。号一峰，又号大痴道人，平江常熟人。……山水师董、巨，然晚年变其法自成一家。山头多矾石，别有一种风度。
>
> ——《画史会要》

子久各种学问，都极有根底，他作画颇与近代画"速写"（Sketch）一样，身上是不离这套用具的。他"皮袋中置描笔在内，或于好景处，或树有怪异，便当摹写记之，分外有发生之意"。所以他的山水，不是毫无倚傍，闭门而造的。并以为这不断地摹写，久之自然存乎心而应乎手，是最要紧的一件事。否则便要东拼西凑，一点气韵也没有，不过满纸破碎而已！因他在富春山隐居很久，领

略江山钓滩之概，此时画稿最多。后居常熟，又探阅虞山朝暮之变幻，四时阴霁之气运。所以他的笔法有两种，一种是完全用水墨画的，皴纹极少，笔意境界，高远非常！一种是作浅绛色的，笔势雄伟得很。《图绘宝鉴》曾载他："所画千丘万壑，愈出愈奇；重峦叠嶂，越深越妙。"而倪云林题他的画说：

> 本朝画山林水石，高尚书之气韵闲逸，赵荣禄之笔墨峻拔，黄子久之逸迈，王叔明之秀润清新。其品第固自有甲乙之分，然皆予裣衽无间言者，外此则非予所知矣。
>
> ——《清闷阁遗稿》

"逸迈"二字，真是简而切尽之至。董香光并称他为元四家之冠，实在他对于画的研究，在用墨、用色、取景、布局各方面，都曾发前人未有之论，堪作后学的圭臬的。先说他的用墨，有四个字的秘诀，即是"先淡后浓"。他说：

> 作画用墨最难，但先用淡墨，积至可观处，然后用焦墨，浓墨，分出畦径远近。故在生纸上，有许多滋润处。

他提倡用生纸，不用熟纸。熟纸经过矾水，着笔滞涩。以前虽有人用生纸画的，但经子久而确定。这不能不服他的创见，以为熟纸受墨而拒，生纸受墨而化，化了就有滋润，就有生气，就有精神。所以南宗的画家，是没有用熟纸的。再他对于用色说：

> 画石之妙，用藤黄水浸入墨笔，自然润色。不可用多，多则要滞笔。间用螺青入墨亦妙。吴装容易入眼，使墨士气。

又说：

> 夏山欲雨，要带水笔。山上有石，小块堆其上，谓之矾头。用水笔晕开，加淡螺青，又是一般秀润。画不过意思而已！

又说：

着色：螺青拂石上，藤黄入墨画树，甚色润好看。

又说：

冬景借地为雪，要薄粉晕山头。

又说：

石着色要重。

他这种着色法，是浅绛体的不二法门，也是折中青绿和水墨的妙法。青绿重而且浊，水墨有时平淡，加点薄薄的螺青藤黄在墨色内，涂上树石，更显得生趣莹然了。再他对于取景，以为可分三种：

从下相连不断，谓之平远。从近隔开相对，谓之阔远。从山外远景，谓之高远。

又说：

山坡中可以置屋舍，水中可置小艇，从此有生气。山腰用云气，见得山势高不可测。

"三远"的论定，真是千古不刊的名言。但也还要活用，不可死守。他对于布置是主张要"熟"，不熟是不会好的。他说：

山水之法，在乎随机应变。先记皴法不杂，布置远近相映，大概与写字一般，以"熟"为妙。

总之，他的画是很合理又很有意的画。他的主旨便在提倡在野

文人求其精神的世界，做生命的安慰。董其昌说：

> 寄乐于画，自黄子久始开此门庭耳！

他自己也说过"画不过意思而已"的话，并且说：

> 画一窠一石，当逸笔撇脱，有士人家风，才多便入画工之
> 流矣！

既当逸笔撇脱，回想云林评他的话更对了。

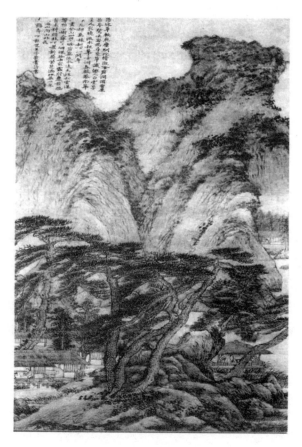

元·王蒙《春山读书图》

王蒙，字叔明，吴兴人。平素很欢喜作画，山水人物都好。山水是以王维、董元、巨然为师。虽是赵子昂的外甥，却不以舅氏为然。并且：

> 生平不用绢素，惟于纸上写之。其得意之笔，常用数家皴法。山水多至数十重，树木不下数十种，径路迂回，烟霭微茫，曲尽山林幽致！
>
> ——《续弘简录》

可见叔明的画，集合众长而纵逸多姿，又往往出于诸家之外。他做文章也是如此，也是不尚规矩的，一刻间几千字也得随便写出来，不消说他是天才了。因为他又不求当时的名誉，完全是借笔墨以写天机，是以"寄兴"为目的。和那班唯利的画家，大大不同了！

倪瓒，字元镇，无锡人。他是个奇怪的"画怪"。别号就有五个：①荆蛮民；②净名居士；③朱阳馆主；④萧闲仙卿；⑤云林子。

署名有四个并变姓奚：①东海瓒；②懒瓒；③奚玄朗；④奚玄映。

就中以云林子用得多，后人就称他为倪云林。又因为他素有"洁"癖，故叫作倪迂。单就这些名字，就够形容他的个性了。很有钱，而能轻财重义，并无纨绔恶习。收藏书画极富，特造一所房屋安藏它，名曰清閟阁。这阁内，泛泛者不许进去的。有气节，越是有高位负重望的，他越不接近。《云林遗事》载得有：张士诚的老弟士信，听说他的画实在好，使人持了绢，又侑以许多钱来求他的画，在普通的画家，恨不得倒屣相迎！在他不但不画，还把绢撕碎，大骂道："我生平不做王门的画师的！"后来求的人愈传愈多，他不胜其烦了，忽将所有的东西，一概抛弃，独自驾一小舟，和那渔夫野叟去度那浪漫生活，所以他的画愈加名贵。

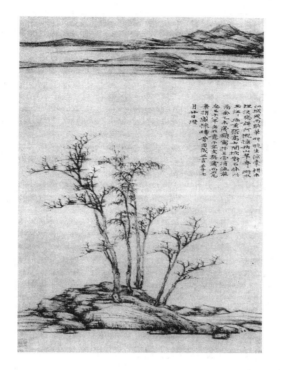

元·倪瓒《渔庄秋霁图》

　　他的山水，以天性及嗜好的关系，虽然以北苑做基础，但不加人物。这是特异的地方。总是画些林木竹石，行笔简逸，而天趣莹然！董其昌称他为"逸"品，和神妙能不同，是有道理的。他极少着色，以为决不及水晕墨章的称心。纵然有时兴会很佳，加上一层颜色，也是不十分按着规矩，但是又不背古法。这根本因为他是不重形似，他要打倒"形"的尊尚。譬如他画竹子，实不像竹子，像什么他是不管的。他只管兴到就画，画了就是。

　　他的影响，在明朝和清朝是很大的。就在四家之中，也另具一个真面目。在浅薄的人学起他来，不过胡乱涂扫，心中手下，都无半点"逸"气，还妄以倪云林自榜！云林真是料想不到呵！

　　吴镇，字仲圭，号梅花道人，嘉兴人。《沧螺集》载他：

工词翰，尤善画山水竹木，臻极妙品！不下许道宁、文与可，与可以竹掩其画，仲圭以画掩其竹。为人抗简孤洁，其画虽势力不能夺，惟以佳纸笔投之，欣然就凡，随所欲为，乃可得也。

其画"虽势力不能夺"，这与云林相像。所谓佳纸笔之投，也是聊助挥洒，当然不是功利之见。他家里很穷，情愿忍耐。不肯把"性灵""精神"来斛换物质。比较那借笔墨作干禄之具的人，真有天渊之隔！

他有个邻居，名叫盛懋。能画山水人物花鸟，非常工巧。买画的人，穿门纳户，生意兴隆极了。他的妻子看了，未免怨他，怨他的画，为何不值钱，没有人要。他说："二十年后的仲圭，决不是这般光景。"果然不到二十年，画名就超过盛懋了。但还不肯卖钱。

他"二十年后"的话，很可做冀图速成的当头棒喝，须知这不是一蹴可及的事。更不是换得钱到手的，就是好画。不过是：

词翰之余，适一时之兴趣。

——《论画》

这和环境的需要好尚，是相抵忤的东西。不能因救贫而速达，也不能因速达而抛却"兴趣"。故他又说：

观陈简斋墨梅诗云："意足不救颜色似，前身相马九方皋。"此真知画者也！

——《铁网珊瑚》

画院的再兴和画派的分向

宋代的画院，虽经帝王尽力地提倡，尽力地以官阶号召一班利欲熏心的画工，使他们为做官而拍卖人格性灵，而来承受帝王的一顾一盼。这种摧残个性的集团，它的生命，固未可说短促，但绝对抗不了董、巨、李、范的漫漫之风。所以宋代一亡，就也把亲手造成的院体带去，只有五人撑持门面，是已经叙过了的。

> 马　远
> 夏　圭　｝水墨苍劲一派
>
> 刘松年
> 李　唐　｝青绿工整一派
> 赵伯驹

这五人所形成的院体，已成强弩之末了。况还本是大小李的正统！马远、夏圭别以水墨苍劲一派，和刘、李、赵显然不同。经过元代，院体中竭，成就南宗的全盛期。到了明朝，这死灰又形复活，并且较宋代更是优异，更是普通。

朱氏建国的初年，即设了翰林图画院，可想它复燃的快了。

在画院未正式成立之先，已在武英殿文渊阁设置待诏，又在仁智殿设置画工。一时"漪欤盛哉"！均分别授以锦衣指挥、锦衣镇

抚、锦衣卫千户、锦衣卫百户……的官职。遇有得旨欢意的人，还给一个"图画状元"的印章，以褒扬奖励。这般推崇优礼，无怪济济多士。然而　·不惬意，就拿下问罪，或格杀勿论的，这在太祖的时候是事实。我们想来，这究竟是怎样一回事呢？

画院内的画工，愈弄愈多。最著名的莫过周位，因成祖时，绘饰太庙有功。自后如蒋子成、郭纯、上官伯达、范暹、边文进，都应旨而来，和谢环、倪端、商喜、李在、周文靖、顾应文、戴进、吴伟、林良、林郊、吕纪、王谔、朱瑞、曾和……一班人，蔚为画界的大观。表面上看，似乎足与宋代的画院相伯仲，但风味却有不同。宋画院取材太重主观，如花鸟必黄派之例。明则稍有出入，只要画得好，都有被召的希望。因此：明画院表现也不一致。若就山水而言，学马、夏的最多，姑举几个：

戴进　学李唐、马远

倪端　学马远

李在　学马远、夏圭

周文靖　学夏圭、吴镇

商喜　接近马远、夏圭

林时瞻　学马远、夏圭

张乾　学马远、夏圭

王谔　学马远、夏圭

曾和　学马远、夏圭

朱瑞　学马远、夏圭

原来马远、夏圭，在宋画院已经拿水墨苍劲的格调，来代青绿工整，趋向南宗的色彩极重。到了明朝，都认为水墨苍劲一派，可以消弭写意和青绿的竞争，于是画院中也不少此类作者。这不能不归功于画有众长的戴进了。所以谢环、石锐、倪端……都用全力攻击他。结果说戴进画的一幅《秋江独钓图》有侮辱帝王之处，把他撵出画院以外，后来他就穷死了。

后于戴进而最得名望的就是吴伟。山水人物都苍老入神，授了锦衣卫镇抚之职，待诏仁智殿。这是宪宗给他的优礼，孝宗更是尊

宠不过，除授以锦衣卫百户外，并赐一印，文曰"画状元"三字。他的幸遇，可谓登峰造极了！他字次翁，号小仙，江夏人。故与戴进有"江夏派"之称。虽影响于后世不大，但以地为派，是从此始有的。清初的蓝田叔绍其坠绪。

　　至于画花鸟的人，有武英殿待诏边文进者，博学能诗，供奉内殿，善画翎毛花果，能将"花之娇笑，鸟之飞鸣，叶之正反，色之蕴藉"，活现出来，是黄筌派的后起之秀。弘治年中，和边文进同宗

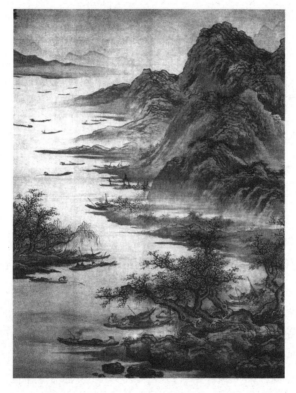

明·吴伟《渔乐图》

黄体，官至锦衣卫指挥。吕氏除工艺而外，还时时立意规谏，极得孝宗的称许。他的画以"生意流动"胜，所以工致妍丽，得未曾有。因为环境太佳，很能耸动花鸟画苑，故学边、吕的人颇多。

　　恰有锦衣卫指挥林良，广东人，以草书的笔法画水墨禽鸟树木，

独传徐熙的野逸。他的儿子林郊更绍父风，工花卉翎毛，尝考试第一，授锦衣卫镇抚，直武英殿。所以范暹、徐渭、孙克弘、王问、沈启南、陈淳、周之冕……都和林氏父子一样，作写意花鸟的运动。就是一般在野的花鸟画家也极倾倒。周之冕更创"钩花点叶派"号召一时。

无论怎样，画院的情形既如此分化，意志自是不同。各派图自己的存在与发展，未免不角逐得好看！结果到了嘉靖之秋，那声威煊赫的画院，竟至寂然无闻。这与画界的利害很小，不过帝王的事业，又告一段落而已。它这突至"寂然无闻"的原因，根本可以说：权位物质的力量，只能维持到这种地步。就近的说，有：

1.画院众工自相排斥；

2.在野的人，多尚南派，诋院体若野狐禅；

3.四境多事，帝王的寿命发生动摇，何暇及此？

三个最大的致命伤。从此我们明了画院的再兴，是画院的回光返照！算不了郑重的一个阶段。然戴进、吴伟、林良、林郊之流，究非没有性灵的作家，在"北"气冲天之下，山水花鸟还赖他们有所抗手。像戴进之于山水，尚能以浙派支持残绪，总算难能。又加以张路、蒋嵩更在水墨中努力求雄壮，从马、夏化出，而弃其体制。于是院体愈见式微，浙派因之大盛！甚有誉为正宗之事。但也如昙花一现，无补纤弱。只好让沈周、文征明、唐寅、董其昌四大家，承再兴而后的再兴，如众星之于北斗！

沈周，字启南，世号石田先生，长洲人，少时作画，已脱去家习，足为明季第一；山水、人物、花卉，都能神而化之。因他上师古人，高致卓绝，并且和蔼异常，无论什么人请他，他是没有不答应的。所以他的笔墨，全国皆是。有许多想牟利而造他的画的人，还请他写款。这在别人正要深究，而他乐然应之，毫无难色！可见当时的声望了。因为他的画：

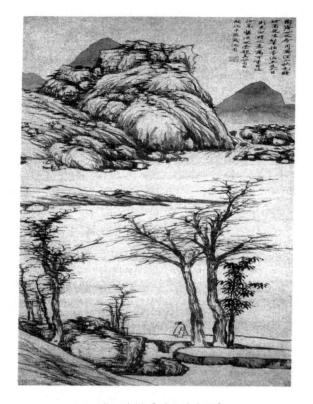

明·沈周《溪山秋色图》

　　自唐宋名流，及胜国诸贤，上下千载，纵横百辈，先生兼总条贯，莫不揽其精微。每营一障，则长林巨壑，小市寒墟，高明委曲，风趣怡然。使夫览者，若云雾生于屋中，山川集于几上。下视众作，真培塿耳！一时名士，如唐寅、文璧之流，咸出龙门，往往致于风云之表。信乎国朝画苑，不知谁当并驱也！

<div align="right">——《丹青志》</div>

　　的确！他的画值得这般称赞。因他非常郑重，不随便涂作，四十岁以前，都是画些小幅，不过一尺上下。四十岁以后，才拓笔画大的。虽是粗枝大叶，草草而成，却经几十年的功候，始敢如此。和其他乱铺草木的画面，真有上下床之分呢！他中年学子久，晚年

醉心梅道人，醋肆融洽，差不多可以乱真。足征炉火纯青，绝非幸致的了！顾凝远把他置在"士大夫名家宗匠"第一，是不错的。但他对于梅老还说：

> 吴仲圭得巨然笔意，墨法又能轶出畦径，烂漫惨淡，当时可谓自然名家者。盖心得之妙，非易可学，予虽受而恨不能追其万一！
>
> ——《书画题跋记》

这是对于仲圭的尊崇。实在他模仿任何人皆有相当似处。若是得意之笔，恐怕原人也未必有什么过他的地方。他晚号白石翁。吴麟、李著、王绂、陆文、孙艾，都是他的弟子。就是唐寅、文璧亦曾执弟子礼。

唐寅，字子畏，号六如，吴人，戊午解元。他以天才的文学家而兼画家。山水人物，无不尽情尽相，妙到毫巅。祝枝山虽说他下笔辄追唐宋名匠，然没有板细纤弱的毛病，自不可与院体相提并论。他的人物舟车楼观，都秀润缜密，而有韵度。《丹青志》云：

> 唐寅画法沉郁，风骨奇削，刊落庸锁，务求浓厚，连江叠巇，洒洒不穷。

因为才高，自宋之李成、范宽、马远、夏圭，元之赵孟頫、王叔明、黄子久诸名手，都经过一番磨炼的。所以：

> 信士流之雅作，绘事之妙诣也。评者谓其画远攻李唐，足任偏师；近交沈周，可当半席。
>
> ——《丹青志》

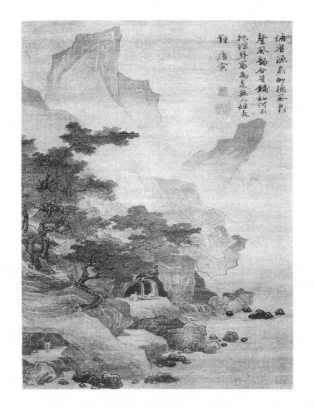

明·唐寅《看泉听风图》

这也就形容尽致了。他既遍习各家，均能抉其隐微，悟其妙好，以他的天才，还有什么难的事情不成？他曾说"工画如楷书，写意如草圣"的话，不过"执笔须转腕灵妙耳"！他又说明用墨的诀窍：

> 作画，破墨不宜用井水，性冷凝故也。温汤或河水皆可洗研磨墨，以笔压开，饱浸水讫，然后蘸墨，则吸上匀畅。若先蘸笔，而后蘸水，被水冲散，不能运动也。
>
> ——《珊瑚网》

这是我们应当谨记勿失的至理名言，经他道破，不知救起多少误于用墨的学者。他总之是以南宗做基础而旁通北宗的，所以用墨，

不重布置，而重气韵。许多人说他是青绿工整和周臣同为院体的高手，这可错了。他的遗迹很多，间有一二青绿，也与院体的刻画不同。最多的都是任情挥洒的作品。再就他的性格行为而论，如何肯费几日的工夫，去涂青敷绿呢？不信请看下面的话罢。他终是天才俊越的一位大家。

> 唐子畏画师周臣，而雅俗迥别。或问："臣画何以俗？"曰："只少唐生数千卷书！"
>
> ——黄尪言《提录》

后来萧琛传他的画。

文璧，字徵明，又字征仲，长洲人，号衡山居士，曾授翰林院待诏，虽近师白石翁，而兼有郭熙、黄子久、倪云林、赵松雪之长；喜欢探讨古名作的意境，富益胸襟。不肯一步一趋，规规模仿；故师心自诣、神会意解、大幅小幅，都莫非奇迹了！后来声誉煊赫，求者太多；但有钱有势的人请他，是一定被拒绝的。相传一商人以十两银子请他画一张，他当面就写："仆非画工，汝何以此污我？"若是贫穷的朋友，是常常易于到手的，并有待他的画卖钱买米的。

他满门画家，文彭、文嘉是儿子，文伯仁是从子，在画界都有美誉。至于学他的人，入室的有陈淳、钱縠、居节、朱朗……

董其昌，字玄宰，华亭人。官至礼部尚书，谥文敏。他作画与文璧不同。喜欢临摹真本，有时竟至废寝忘餐的了。但他山水树石，烟云流润，神气具足，而出以儒雅之笔。所以风流蕴藉，洵为明代冠军。

自"院体""浙派"相继颓败以后，画坛顿呈衰灭之象。到了万历年间，是更荒芜得不成样儿。端赖他振臂一呼，把菱靡的翻成灿烂！厥功不可说不伟大的了。

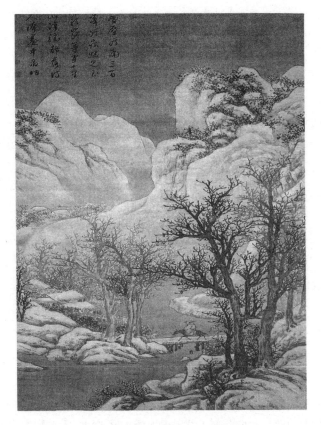

明·文徵明《雪山跨蹇图》

　　他是画坛的中兴健将，画坛的唯一宗匠，他有卓绝的学识和冲淡的境界，只要把他著的《画旨》《画评》细看一遍，就可见一斑了。他主张以禅理入画。如：

　　　　画之道，所谓宇宙在乎手者，眼前无非生机，故其人往往多寿。至如刻画细谨，为造物役者，乃能损寿，盖无事生机也。

　　　　　　　　　　　　　　　　　　　　　　　　——《画禅室随笔》

　　又如：

士人作画，当以草隶奇字之法为之。树如屈铁，山似画沙，绝去甜俗溪径，乃为士气。不尔，纵俨然及格，已落画师魔界，不复可救药矣。若能"解脱"，绳束中便是透网鳞也！

——《画禅室随笔》

所以邢侗、李日华、王思任、李流芳、张维、陈继儒、吴振、徐弘泽、黄道周、倪元璐……未始不是他叫出来的。

沈、唐、文、董，已知其约略了。根据"人巧不及天工"的原则，代表士大夫的南宗画，是常占着优胜的地位。无论山水花鸟，俱是一样。在这时候，"浙派"已渐觉声音嘶歇，于是沈、唐、文、董以"吴派"相鸣。顾凝远说："成弘、嘉靖间，复钟于吾郡。"可见就"地"不同了。

此时，属于南宗的，有：

1. 华亭派——顾正望；

2. 苏松派——赵左；

3. 云间派——沈士充。

属于北宗的，有：

1. 院体派——周臣、仇英。

提起仇英，他本与文、沈、唐有四大家之目。有明白之必要。

仇英，字实父，号十洲，太仓人。善临摹，粉图黄纸，落笔乱真，具一种人所不能的功夫。就是发银毫金，丝丹缕素，他能画的精丽艳逸。这种功夫，董其昌说是文、沈都不及。工人物，铺陈非常得法，态度无限幽闲。曾画《武帝上林图》，人物鸟兽、山林旗舆，都是没有样本，凭着记忆布置的。《艺苑卮言》称为绘事之绝境，艺林之胜事。又有《汉宫春》者，现存英国博物院中。画春宫，他最是拿手，近代更视为无价之品。而当时则屈于文、沈，名望不大。现在是无人不知，真是中外驰名。故英人布歇尔说：

中国人于明代画工最推崇仇英。

有清二百七十年

清以八旗鼎定中原以后，晓得了汉族人并不是满族人，一味用武力压下去是不行的，只有"古文"才能替代。在顺、康、乾几朝，拼命地兴科举，开博学鸿词科，拉拢一班知识阶级。虽还是有许多人避而不就，结果这样有气节的渐渐少了。满人更是有味，于是编修《四库全书》，分置国内。而各种繁异典籍，也从事刊行。所以清代的文化，真是如日中秋，无所不妙！"汉学""宋学"都有极大的创获。这关于文化，清代自是不弱。

艺术如何呢？绘画又如何呢？

清代的艺术，如建筑、塑造、音乐，并没有什么惊人的成绩。独篆刻一端，突过以往的各时代。对于书画，圣祖敕修《佩文斋书画谱》，在康熙四十七年出版，自有史至朱明的书画记录，都很精当地选入。这部书，有益于中国艺术甚巨。后来乾隆收藏古物也极丰富，画家也不少；派别也多，表面看去，盛极一时了！

若吾人把关于清代的绘画著作，随便看几本，一定可以知道清代的画坛，其空气比任何朝代为奇特，为难得。为什么帝王的功劳技艺，没看到有多少人颂扬？道、咸以前，四海不是宴安无事吗？又为什么没有特殊的提倡和奖励？我们并不希望像宋、明的样子，用主观的法度，去范围天下的画家。是说这时候，是需要有力的人，了解绘画的独立，而去助长它独立的猛烈进展。

这是过去的缺憾，不原谅又待如何？我们在"各走各的"环境内，仍然可以归之一点，这一点，未尝不是失望中之幸运。就是：

有清二百七十年的绘画，其势力均统属于南宗。

至于这一点之下，是些什么东西？先把在名义上形成了集团的，写了出来。

画中九友（董、李、杨、程、卞，均已物故）

董其昌

李流芳——字长蘅，嘉定人。

杨文聪——字龙友，贵州人。

程嘉燧——字孟阳，侨居嘉定。

卞文瑜——字润甫，号浮白，苏州人。

王时敏　　王鉴

张学曾——字尔唯，号约庵，山阴人。画宗北苑。

邵　弥——字僧弥，以字行，号瓜畴，长洲人。画宗宋、元。

江左三王：

王时敏　　王　鉴　　王　翚

清初四王：

王时敏　　王　鉴　　王　翚　　王原祁

清代六大名家：

王时敏　　王　鉴　　王　翚　　王原祁　　恽　格
吴　历

五大家：

王　翚　　王原祁　　恽　格　　吴　历
黄　鼎——字尊古，号独往客，常熟人。山水学原祁，临摹咄
　　　　咄逼真。

江左二家：

孙　逸——字无逸，号疏林，桐城人。晚年为僧，名宏智，纯用
　　　　秃敛，不求形似。

萧云从——字尺木，号无闷道人，芜湖人。山水宗元人。

海阳四大家：

孙　逸

查士标——字二瞻，号梅壑散人，海阳人。山水初学倪迂，后
　　　　重梅道人、董文敏笔法，用笔不多，惜墨如金。

汪之瑞——字无瑞，休宁人。山水渴笔焦墨，多麻皮荷叶敛。

弘　仁——字渐江，休宁人。山水师倪云林。

鼎足名家：

程正揆——字端伯，号鞠陵，又号青谿道人，孝感人。山水宗
　　　　董其昌。

方享咸——字吉儒，号邵村，桐城人。山水学米，力追古法。

顾大绅——原名镛，字霞雉，号见山，华亭人。山水宗巨然。

四大名僧：

弘　仁

朱　耷——字雪个，号八大山人，江西人。山水花鸟，时有
　　　　逸气。

石　溪——原名髡残，又号白秃，又自称残道者，武陵人。山
　　　　水学元人。

道　济——字石涛，号清湘老人，一云清湘疏人，一云清湘道
　　　　人，又号大涤子，又自号苦瓜和尚，又号瞎尊者，
　　　　前明楚藩后也。山水兰竹，恣意纵态，脱尽窠臼。

金陵八家：

龚　贤——字半千，号柴丈，昆山人。山水得北苑法。

樊　圻——字仓公，善山水。

高　岑——字蔚生，杭州人。工山水及水墨花卉。

邹　喆——字方鲁，吴人。山水工稳有古趣。

吴　宏——字远度，江西金溪人。山水宗宋、元。

叶　欣——字荣木，华亭人。山水学赵令穰，复参以姚允在。

胡　慥——字石公，善山水人物。

谢　荪——善画。

画中十哲：

高　翔——字凤冈，号西唐，甘泉人。山水取法浙江而参以石涛。

李世倬——字汉章，号谷斋，三韩人。山水学王石谷。

董邦达——字孚存，号东山，富阳人。山水取法元人，善用枯笔，勾勒皴擦多逸致。与北苑、思翁，号称"三董"。

黄　慎——字恭懋，号瘿瓢，闽人。画兼倪、黄，出入仲圭之间。精人物，负重名。

李师中　　王延格　　陈嘉乐　　张英士

高凤翰——字西园，号南村，晚年自号南阜老人。山水不拘于法，以气胜。

张鹏翀——字天飞，号南华，嘉定人。山水师元四家，尤长倪、黄法。

扬州十怪：

高　翔　　黄　慎　　张鹏翀

金　农——字寿门，仁和人。于画涉笔即古，脱尽画家之习。又工诗文，不同流俗。

罗　聘——字两峰，号花之僧，扬州人。金农高足。人物杂花尤善，墨梅山水亦神逸极致。

李方膺——字虬仲，号晴江，南通人。松竹梅兰，不守矩镬，意在青藤竹憨之间。

李　鱓——号复堂，又号懊道人，兴化人。工花鸟，兼仿林以

善，蒋廷锡弟子。

汪士慎——字近人，号巢林，休宁人。山水干皴，疏古得趣。

蔡　嘉——字松原，号朱方老民，丹阳人。花卉山水，与奚铁
　　　　　生齐名。

朱冕——字老匏，扬州人。

五君子：

高　翔　　高凤翰　　汪士慎　　蔡　嘉　　朱　冕

浙西三妙：

黄　易——字大易，号秋盦，又号小松。山水摹造像碑版，为
　　　　　金石五家之一，盖精篆刻也。

奚　冈——字纯章，号铁生，一号蒙泉外史。工山水。

吴　履——字竹虚，号瓦山野老，秀水人。工山水、花卉、
　　　　　篆刻。

后四王：

王鸣韶——原名廷谔，字夔律，号鹤溪，嘉定人。山水参王吴。

王三锡——字邦怀，号竹岭，太仓人。作色山水，清湛出众。

王廷周——字恺如，号鹅池，常熟人。山水得石谷家传。

王廷亢——字赞元，石谷后人。山水稍变祖法，然清丽可爱。

小四王：

王　宸——字紫凝，号蓬心，原祁孙。

王　昱——字曰卯，号东庄，原祁族弟。画出其门。

王　愫——字素石，号林屋，时敏孙。山水秉家法。

王　玖——字次峰，号二痴，石谷孙。山水学于黄鼎。

沪上三熊：

张　熊——字子祥，号鸳湖外史，秀水人。工山水、花卉。

朱　熊——字梦泉，号吉甫，秀水人。工花卉。

任　熊——字渭长，山阴人。工人物花鸟，笔法奇拙，难能可贵。

除此以外，笔墨精妙，甚著时誉的，尚有：

陈洪绶——字章侯，号老莲，诸暨人。工人物。

周　容——字鄮山，鄞县人。善画疏木枯石，自率胸臆，萧然脱俗。

程　邃——字穆倩，歙人。自号江东布衣，又号垢道人。博学工诗文，善山水，纯用枯笔，学巨然法，别具神味。

蓝　瑛——字田叔，号蝶叟，钱塘人。山水法宋、元诸家，晚乃自成一体。

吴伟业——字骏公，号梅村，太仓人。山水得董、黄法，清疏韶秀，风神自足。

王　武——字勤中，吴人。画花草多逸笔，点缀流丽多风。

顾　昉——字若周，华亭人。山水师董、巨及元四家。

罗　牧——字饭牛，宁都人，侨居南昌。工山水，笔意在董、黄之间。

王　概——字安节，秀水人。山水学龚贤，善作大幅。

薛　宣——字辰令，嘉善人。山水学廉州，用笔厚重有气。

沈宗敬——字恪廷，华亭人。山水师倪、黄、董、巨。

蒋廷锡——字扬孙，号西谷，又号南沙，常熟人。以逸笔写生，出之自然。

高其佩——字韦之，号且园，辽阳人。善指头画。

沈　凤——字凡民，江阴人。山水多干笔。

上官周——字竹庄，福建人。善山水。

边寿民——字颐公，淮安人。善泼墨写芦雁。

唐　岱——字毓东，满人。山水用笔沉厚，布置精当。

袁　江——字文涛，江都人。善山水。

方士庶——字循远，号小狮道人，新安人。山水学于黄尊古。

华　喦——字秋岳，号新罗山人，闽人，居杭州。善人物山水花鸟，皆能脱去时习。

钱维城——号稼轩，武进人。山水出笔老干，秀骨天成。

张宗苍——字默存，号篁村，吴人。山水学于黄尊古。

郑　燮——号板桥，兴化人。善书画，长于兰竹，焦墨挥毫，以草书之中竖长撇法运之。

沈　铨——号南蘋。山水宗石田，花卉法南田。

张　庚——字浦三，号瓜田。山水略形似。

潘恭寿——字慎夫，号莲巢，丹徒人。山水学于蓬心，又饶诗意。

王学浩——字孟养，号椒畦，昆山人。山水为吴淞作手。

万上遴——字辋冈，江西分宜人。画宗倪迂，又精指画。

方　薰——字兰士，号兰生，石门人。山水与奚铁生齐名。

翟大绅——字子垢，号云屏，嘉定人。山水自成一家。

改　琦——字伯蕴，一字白香，号七芗。善花卉，又工仕女。

汤贻汾——字若仪，号雨生，武进人。工山水蔬果。

费丹旭——字子苕，号晓楼，乌程人。工仕女，推七芗后继。

戴　熙——字醇士，号榆庵，一号鹿床，钱塘人。山水宗耕烟散人。

吴熙载——原名廷飏，字让之，号晚学居士，仪征人。工花卉。

赵之谦——字㧑叔，号益甫，会稽人。工花卉蔬果，意近李复堂。

吴嘉猷——字友如，元和人。工人物点景，一时称盛。

吴　滔——字伯滔，号铁夫，石门人。工山水。

吴石仙——名庆云，字石仙，以字行，上元人。工山水，尤精雨景。

吴昌硕——字俊卿，号缶庐。工花果。

上面百家之中，以王时敏、王鉴、王翚、王原祁、恽格、吴历影响最大，不能不有详细的叙述。因为简单说来，他们足以光耀清的全时期。

王时敏，字逊之，号烟客，又号西庐老人，江苏太仓人。山水学黄子久，能得其神化。在画面的设计上，用笔以及用墨，都很有

功候，干湿互施，劲健天成！并且一草一木，沉着不苟，俯仰多姿，一时无两，恐大痴再世，亦当首肯。所以他的门人极多，一则他欢喜奖掖后进；一则他笔精墨妙，万流揆仰。道光时的戴熙，是最崇拜他而酷肖他的一个。

王鉴，字圆照，号湘碧，又号染香庵主，和时敏同乡齐名。他豪富肯收藏，名迹极多，临摹益萃。所以他的画，笔笔有来历，笔笔有精彩，大抵以董北苑、巨然为宗，论者并说他深入堂奥了。因为

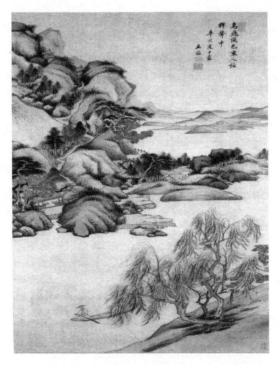

清·王鉴《溪色棹声图》

胸中丘壑，原自不凡，无论水墨的或是着色的，都在谨严之中，呈极量之变化。那书卷之味，更是油然而生了。可谓在清代画坛上，有起衰之功，不独吴梅村称他做一个"画圣"而已。

王翚，字石谷，号耕烟散人，又号乌目散人，又号清晖老人，常熟人。画山水兼南北宗，以清丽为主。《桐阴论画》说：

天分人工，俱臻绝顶。南北两宗，自古相为枘凿，极不相入，一一融诸毫端，独开门户。

若以他在近日的身价而言，这话并不为过。但他的画，遗流很多，不能不使人怀疑。怀疑秦祖永太偏誉了。因为南宗北宗，在历史上，环境上，以及笔墨布置，绝不像水之与乳可以交融。唐寅总算是天才罢，尽力这种工作，曾费了许多精神，还觉得不十分自然，克量也不过能在勾勒之间，使劲地装饰像南宗的挥洒而已。然限制很深，常常要受轮廓的干涉，或是色彩的干涉，全部总是雕刻板细。石谷常拿墨色来换了青绿，我们除领略他的破破碎碎而外，实在说不上像哪一宗，所谓"独开门户"，远不及临摹古作之为是。绘画是整个的东西，随便割裂补缀，岂能成器！张庚说得不错了，他批评王原祁这样说：

> 能不囿于习，而追踪古迹；参习前贤，为后世法者，麓台其庶几乎？石谷非不能及其能事，终不免作者习气。
>
> ——《浦山论画》

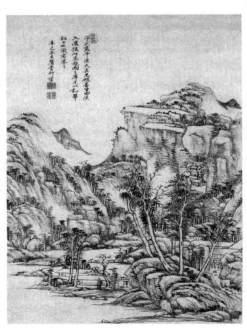

清·王原祁《溪山林屋图》

　　这多么大胆，多么有识，敢肯定地说石谷"终不免作家习气"！他固为形容麓台而设，我认为是石谷的定论。

　　王原祁，字茂京，号麓台，时敏的孙子。字写得好极了，画学王圆照，远绍大痴。山石瘦硬有高致，境地清旷，笔墨遒拔。当他很幼小的时候，偶然画一张山水玩玩，时敏一见，就说："此子必出吾右！"于是把画理解给他听，又拿些真迹给他模仿，家学渊源，果然名重于鼎，一鸣惊人！把赫赫的石谷，几乎压了下去！因为他雄壮庄凝的布局，和朴重无华的笔触，石谷是办不到的。当时王鉴也看见他的画，以为山水一道，非让他坐了首席不可。有个有名的门弟子，叫作黄鼎。

　　恽格，字寿平，更字正叔，号南田，一号白云外史，工诗文，又工书法，以褚米为归，自成一体，和他的画有三绝的称誉。山水小品居多，书卷气极厚。花卉崇徐熙而独创一格。清逸神化，执清朝花卉界之牛耳。可见他的画，真是"天仙化人，不食人间烟火"的呀！

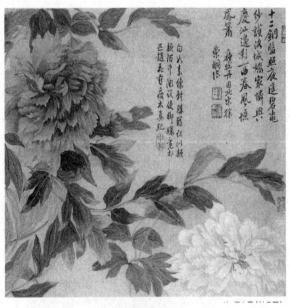

清·恽格《牡丹》

吴历，字渔山，号墨井道人，常熟人。山水出入宋、元诸家。晚奉天主教，曾赴欧洲，以西法证中国绘墨。所以能在笔墨以外，别求格调。着色更是擅场，青而兼绿，绿而有青，和一味徒挹画形的石谷不同。水墨皴擦，都有大气磅礴、烟云缥缈的韵味。故在六家之中，堪与烟客、湘碧抗手，石谷远不逮也。

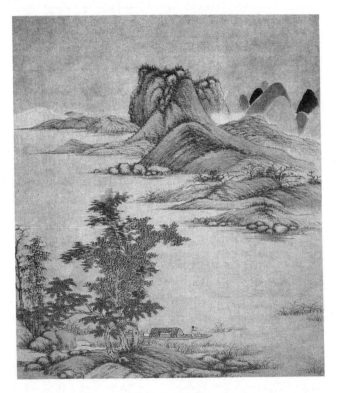

清·吴历《仿宋人山水》

现在统观六家，寿平山水为花卉所掩，但一草一木，也弥有神味。此外石谷的名最大，实则画最逊，水墨远不及烟客，青绿远不及渔山，而伪声誉日隆！这也就难得其解了。又六家有个通病，他们的印章，委是不佳，这与画的本身固然不发生多大关系，然既以高名相标，认为是一种韵事，那印章也就有相当的重要。南田尚能

以秀逸的字，和清新的诗辅助画面，石谷则两者俱亏。现在他们的画，多如恒河之沙，赝物常十居八九。这原因：印章太坏，容易仿作，是最大的一个。

至于六家以后，各有忠实的信徒，沿流较远，门户遂成！计五人，成三派。独渔山不在内，大约是宗教的关系罢！

娄东派——王时敏　　王　鉴　　王原祁

虞山派——王　翚

常州派——恽　格

三派里面，要推"娄东派"最盛，"虞山派"次之，"常州派"独掌花卉全权，差不多家家奉作圭臬的。但号召稍弱的，除"浙派"的蓝瑛已成尾声而外，尚有：

袁　派——袁　江

新安派——弘　仁

金陵派——龚贤。张庚曰："金陵之派有二：一类浙派，一类
　　　　　　松江。"

江西派——罗　牧

姑熟派——萧云从

翟　派——翟大绅

云间派——陆　㬢

金陵派（人物）——上官周

总之清代的绘画，愈趋愈简，视形似如敝屣，都是发挥自己的胸臆，虽枯笔破墨，亦所欣为。所以片纸寸楮，也就够人倾倒了！但在著述上的成绩，虽是残缺片段，然量的方面，是各朝代所不及的。姑就常见的列在下面：

《佩文斋书画谱》（清康熙敕撰）

《画筌》（笪重光）

《式古堂书画汇考》（卞永誉）

《读画录》（周亮工）

《赖古堂书画跋》（周亮工）

《梁香庐画跋》（王鉴）

《清晖画跋》（王翚）

《墨井画跋》（吴历）

《瓯香馆画跋》（恽格）

《芥子园画传》（王概）

《学画浅说》（王概）

《雨窗漫笔》（王原祁）

《麓台题画稿》（王原祁）

《东庄论画》（王昱）

《绘事发微》（唐岱）

《石村画诀》（孔衍栻）

《浦山论画》（张庚）

《图画精意识》（张庚）

《国朝画征录及续录》（张庚）

《小山画谱》（邹一桂）

《读画纪闻》（蒋骥）

《学画杂论》（蒋和）

《天庸庵笔记》（方士庶）

《芥舟学画编》（沈宗骞）

《玉几山房画外录》（陈撰）

《墨缘汇观》（安岐）

《指头墨诀》（高秉）

《费氏山水画式》（费汉源）

《山静居论画》（方薰）

《树木山石画法册》（奚冈）

《冬花庵题画绝句》（奚冈）

《山南论画》（王学浩）

《松壶画忆》（钱杜）

《三万六千顷湖中画船录》（迮朗）

《溪山外游录》（盛大士）

《小松园阁书画跋》（程廷鹭）

《箬庵画尘》（程廷鹭）

《墨林今话》（蒋宝龄）

《画筌析览》（汤贻汾）

《习苦斋画絮》（戴熙）

《赐砚斋题画偶录》（戴熙）

《南宗抉秘》（华琳）

《画学心印》（秦祖永）

《桐阴论画》（秦祖永）

《画诀》（龚贤）

《画语录》（释道济）

《大涤子题画诗跋》（释道济）

《冬心画竹题记》（金农）

《冬心画梅题记》（金农）

《冬心画马题记》（金农）

《冬心画佛题记》（金农）

《冬心写真题记》（金农）

《冬心杂画题记》（金农）

《冬心先生随笔》（金农）

《漫堂书画跋》（宋荦）

《瓯钵罗书画过目考》（李玉棻）

《清河书画舫》（张丑）

随意写了这些书名。以笪（重光）的《画筌》为富丽，王概的《芥子园画传》为实用。王昱的《东庄论画》，唐岱的《绘事发微》，王学浩的《山南论画》，钱杜的《松壶画忆》，秦祖永的《画学心印》，为最彻透。石涛的《苦瓜和尚画语录》为最玄妙。都是我们入手不可不看的。其余也没有一本推崇北宗的书，也没有一句推崇北宗的话。在思想上，更证明南宗统一了有清二百七十年。

（本书 1929 年写成，1931 年由上海南京书店出版）

中国古代绘画之研究

中华民族文化的原始形成

欲究明中国绘画的起源，先应一加窥察中国文化的起源和性质，更应该探讨中华民族之发祥地，这差不多是先决的必要的前提。然而在中国古代史、史前史以及考古学之研究上尚待努力的今日，在这一点上其不能予吾人以确切的论证，是必然的了。因为某时代的文化形态是以当时代的经济社会为其基础的，绝非凭空的生成，假使忽略了这点，则极易陷于陈说的敷述，绝不能得着比较真实的结论。

汉民族的发祥，究竟来自何地？这是一个有趣味而其实很繁难、恐怕永远难以彻底解决的问题。许多专门学者对此曾提出过若干不同的学说。有谓发生于甘肃、陕西的；有谓汉民族是从不可测的太古"突发的"发生于黄河流域的；有谓发生于黄河上流很远的地方而东下的；有谓发生中亚细亚之边际的；还有从语言学上研究之结果，谓汉族故乡为古代加耳的邪，经塔里木盆地而入中国的。此外，美索不达米亚起源说、希腊起源说、波斯起源说、埃及起源说……不一而足。这种愈说愈向西移动，实是有趣之现象。从学术之研究，尤以考古学的研究结果看，中国古代文化和西亚细亚乃至希腊工艺天文历数等，暗示着若干之关系，故其予汉民族以某种影响，虽可确认，然即以为汉民族发祥于此，是颇属疑问的。

日人伊东忠太以为汉民族属于广义的蒙古种，性质特殊，他的

言语之构成，文字的组织，风俗习惯，宗教哲学以及心理状态等，都与西亚及希腊方面之古代民族绝对不同。虽云曾摄取自西亚输入之文化，而中国文化的基础，实由汉民族独特的民族性所筑成。所以汉民族发祥于相距不远的亚细亚内地之说，倒是比较可信的。

其次，汉民族发生的年代。这问题也还有待今后专家的研究才能决定。在今日吾人所可知者，从太古到公元前 2000 年顷，即夏的中叶，为石器时代；自此至公元前 1000 年顷，即周代之初，为铜器时代；公元前 200 年顷，即汉初，为铜铁时代。春秋时，风胡子答楚王之问曰："轩辕神农赫骨之时，以石为兵；黄帝之时，以玉为兵；禹穴之时，以铜为兵；近时作铁兵，威服三军。"此说与上述石器、铜器、铁器的时代，不谋而合。要之，石器及龟甲兽骨等，与殷末的铜器，即所谓金石文字，应该看作是中国太古文化之代表。近年河南殷墟所发掘的龟甲、兽骨、兽角及铜器，它的正确年代，过去虽在专门家之间尚有疑义，然据现在研究的结果，实始于公元前 10 世纪，即盘庚迁殷以后。单就铜器论，殷以前有无铜器，虽还是一个问题。但根据殷末铜器的相当精巧的这一点，它黎明的时期，未始不可更上推早一些。近人唐兰氏说："铜器的发生，可假定是起于夏代的。"这与"以铜为兵"的说法，固不相悖，即与中国历史上渊源甚深、影响甚巨的"禹铸九鼎"的传说，也似乎某点上，不无有关系的可能。事实上，铜器自源于陶，但这个交蜕的时代，决不是殷末的短时期。因此，汉民族发生的年代，三皇五帝不必论，在公元前 1400 年的以前，已有相当的精巧的铜器工艺，美化人类的艺术的生活。既起于旧石器时代，那么比较世界各民族进化的历程，它的史前历史或许约略可以想象的。

至关于中国文化之性质，就古代工艺美术上所表现的考察，不能不承认它的根源于汉民族之心理、思想，然后形成特殊的、伟大的、不可方物的一种意匠及技巧。此种特殊精神，一方面固可窥西方亚细亚之色彩，另一方面又可窥美索不达米亚艺术的趣味，甚至与墨西哥之情致亦有若干相通的地方。问题就更复杂了。实际中华民族的文化，具有深不可测的根底，决没有模仿或继承其他民族文

化的道理。虽然在太古的时候，汉民族不能说没有和别的民族有过交涉，既有交涉，文化上的文涉和影响自也未能完全拒绝。据一般的研究结果，影响中国文化最早最大的要推西域（包括极西亚细亚、埃及、希腊、罗马）。如古代最重的玉，即来自西藏；良马是自中亚输入的，其他若干的用品，也自西域方面而来。瑞典人安特生所发掘的色陶器，其中纯粹希腊形式的也不在少数。又，中国的语汇，因西域方面言语之音译者，数至可惊。这些外来的关系与影响，有的毫无问题的有遗物可以资证；有的则必为受外来启发而使然，亦是周知的事实。不过，中华民族的文化，还是始终保持它自己的真面目。在五千年以上之太初，已知以石作日用的器具，又能刻文字纹样在龟甲兽骨之上，雕刻亦已具雏形；在三千四百年以上的时代，有制作铜器及诸种用品的纯熟技术，且都并见进步，具有令人可惊的意匠技巧。到了周（约公元前11世纪）初，气魄的雄浑，意匠的神秘和技术的纯练，真是"郁郁乎文哉"，虽百世也足令人永远惊叹的了。艺术是文化的一部门，它的根底，大约是出自中华民族不可思议的思想，与黄河流域地文状况的茫茫旷野，奇峻山岳，蜿蜒江河，苛酷气候，尤以干燥的空气与猛烈的流动，养成神秘的趣味，更据此而发生宗教的思想。于是，以此为渊源，创造了与其他民族所不同的艺术思潮。

美术史上的分期问题

中国美术史的分期，国内出版物最初提出讨论的，恐还是英人步歇尔著的《中国美术》一书（戴岳译本，商务版），它曾论及德国希尔德、法国巴辽洛两家的意见。希尔德在他的《中国艺术上的外来影响》中，把中国古代绘画分成如下的三期：

1. 自邃古至公元前 115 年。不受外来影响、独自发展时代。

2. 自公元前 115 年至公元 67 年。西域画风侵入时代。

3. 自公元 67 年以后。佛教输入时代。

他这种分法，无疑的是以公元前 138 年至前 126 年的张骞出使西域和公元 67 年（汉明帝永平十年）佛教开始传入中国为界限。如滕固先生所说，是根据那"外来影响"的课题而决定的。但张骞使西域以前，中国绘画上有无外来影响？佛教东传以后，中国绘画蒙受如何的影响，发生如何的变化，变化后又与佛教保持如何关系？都是今日尚待研究的问题。我们知道，外来的影响像投一石块在平静的水面，它的波纹是需要相当的时间而渐次展开的，并不是说这一石投下的当时即会有五光十色的波澜。希尔德的看法，就原则上论，他对于古代绘画，作如是的区分，原无甚不可。可是，问题则在他怎样处理这种划分。

法国巴辽洛，也是就中国绘画着眼的，他分为：

1. 自绘画起源至佛教输入时代。

2.自佛教输入时代至晚唐。

3.自晚唐至宋初。

4.宋代（960—1279）。

5.元代（1280—1367）。

6.明代（1368—1643）。

　　明初至成化（1368—1487）。

　　弘治至明亡（1488—1644）。

7.清（1644—1911）。

自第一期言，他已把希尔德的一、二两期包含着，而忽略了希尔德所重视的西域的影响；第二期，绘画上佛教的严重影响，到初唐已成强弩之末，同时北宋亦不失为唐代有力的继步者。所以第二、三两期，都有问题。第四期以后，可以不必研究。他的分法，我们可以说，古代尚不及希尔德，中古以后还是断代的办法。

步歇尔则分为：

第一期，胚胎时期，自上古至公元264年。

第二期，古典时期，公元265年至960年。

第三期，发展及衰颓时期，公元960年至1643年。

这种分法，不少的学者认为比较希尔德、巴辽洛都好一些。公元264年是魏末，这一期包括了西域、印度两种重要的变迁。说是胚胎时期，似乎还不能表达出酝酿变化的痕迹。尤其是和民族艺术的观点有相当的距离。第二期指的是自晋至唐末。就当时代的绘画衍变而论，这原可视为一个阶段。不过"古典"的称呼，就要看你将重心如何摆置了，统统称为"古典"，或许有不尽然的地方。第三期包括宋元明三个朝代，这三朝绘画的表现，往往因学者间的意见，而有甚为不同的看法。就人物道释论，是渐向衰微的道途走去的；就山水论，当有不同的印象，就元以后已成为中国绘画中心的所谓"文人画"论，就更有问题了。步歇尔的书，大约不是他专精的缘故，似乎还有待洗练。

以上三家，都是欧洲人，步歇尔虽在中国几十年，但究竟外国人还是外国人，能有这样的深入研究，自是令人堪以钦迟的。他们

的出发点不能一致，结果也因之而异。加以他们全凭遗物的直观来决定时代，研究的态度，当然很正确，但中国的有关文献，若完全屏诸不睬，也是很感遗憾的事，总之是难能而可贵的了。至于日本人，日本由于地理上和中国接近，文字上是中国的另一支流，同时美术上又是中国的后进的缘故，直接间接都可能进一步对中国的美术有所研究。据我所知道的，像泷精一、中川忠顺、金原省吾等的对于绘画，大村西崖的对于雕刻，伊东忠太、关野贞的对于建筑工艺等，常盘大定、小野玄妙等的对于佛教美术……都是近时卓然有所成的专家，各有其不容忽视的成绩。除此，如田边孝次、中村不折、坂井萍水、伊势专一郎等，也曾为中国美术的研究，尽过相当的努力。但他们研究中国美术，出于民族的夸张，往往不惜歪曲正确的史实，把中国说得无甚稀奇，虽然连这无甚稀奇的，他们本国也还是指不出来。他们对于中国美术的观念，是把古代的抬上天，说是如何如何的灿烂伟大，再说几句类似恭维而实际气愤的话，最后就离不了："现在的中国有些什么呢？"这是日本一般的学者对中国美术乃至一切文化见于文字的公式。所以我们引用日本人的著作，应该警惕着这一点。截至昭和十一年（1936），他们关于中国绘画历史一类的出版物，可看的还是寥寥可数。大约自大村西崖的《东洋美术史》在二十年前出世以后，好像就为他们铸造了不能突破的墙壁一样。田边孝次虽然重编过一次，也无甚新的资料和创见。中村不折也差不多，他也是三十几年前，和小鹿青云合著过一册《支那绘画史》。这本书，在日本的影响并不大，在中国倒是促使陈衡恪等许多研究者写出了若干著作。这两本书，在分期上都是断代的记述，其不能令我们十分的满意，自在意中。至伊势专一郎，这位东方文化学院京都研究所的研究员，昭和五年（1930）所选的研究题目是：《以宋元为中心的中国山水画史》。昭和八年（1933）曾刊行一部分报告书，这本书我曾批评过（见《东方杂志》）。大约他在入京都研究所以前，刊行了一本《中国的绘画》（另外还有一本《西洋之绘画》，可见当初他是一位通常的研究者），对中国的美术曾作如下的分期：

1.古代，邃古至公元712年。

2.中世，自公元713年至1320年。

3.近世，自公元1321年至今代。

这分法，是着重在初唐与盛唐，北宋与南宋的两点。滕固氏说他打破了朝代的观念，较上述诸家为优越。不过，"古代"的这一期，一方面模糊了中华民族初期的独自进展，另一方面也抹杀了近时愈益感着不容忽视的西域和南蛮人的影响。虽说是较为新颖，然个人是认为不足为训的。我以为还是滕固氏在他的《中国美术小史》这一薄薄的册子中，所作的区分，倒是弥补了上述大部分的缺憾。他分中国美术史为四个时期：

1.生长时期，佛教输入以前。

2.混交时期，佛教输入以后。

3.昌盛时期，唐到宋。

4.沉滞时期，元以后至现代。

就中国美术的全部看，滕氏这种分法，究竟不失为是出自中国学者之手。若缩小一点范围，即把美术缩为绘画，它的重要性就更见其增大了。本文拟将中国古代的绘画作一简单的籀述，必须先把这古代的界限划分清楚，所以连连述及以上诸家的意见（此外中国及日本的著作中，自然俱各有分期的说法，但重要的很少），希尔德的三期，都是指古代而言，巴辽洛一、二两期，亦可作为是指的古代的范围。步歇尔的胚胎时期，也应作如是观。伊势氏则直指邃古至公元712年为古代的内容。滕氏的古代，大约为一、二两期，即自太古至隋的一个时代。巴辽洛的一、二期（自太古至906年），与步歇尔的"胚胎"至"古典"的时期（自太古至960年）差不多，而滕氏的生长、混交时期（自太古至617年）和伊势氏的古代（自太古至712年）大体上也相差不甚遥远。本文为了篇幅的限制，同时又准备对于中国绘画真正所谓的"胚胎"或"生长"的历史，尽可能地理出一点明确的轮廓——这当然多少受到若干资料不充分的影响——想在不违背整个美术系统的势态之下，斟酌步歇尔第一期所定的时代（暂定所要研究的史期到公元219年，即东汉末年为

止），再施以如下的区分，可为艺术研究的范围，在叙述的便利上，更分如下的四个小节：

1. 中国绘画的起源问题。

2. 殷周及其以前。

第一期，自公元前 1400 年至公元前 256 年（即自殷盘庚至周末，汉民族艺术发展时期）。

3. 面目一新的秦代。

第二期，自公元前 255 年至公元前 115 年（即自秦至汉武帝，加入西域画风时期）。

4. 与道家思想、外来影响并发的汉代。

第三期，自公元前 114 年至公元 67 年（即自汉武帝至东汉明帝）。

第四期，自公元 68 年至公元 264 年（即自东汉明帝至三国末、西晋初）。

我这四小节的区分为四期，目的在可能较详地把中国绘画最初的思想、样式、技法的迁变之迹显示出来。当东西文化交流史的研究尚未达到功德圆满的境界以前，许多问题是还需要考古学者及专家们致力的。近年随着中国考古学的发展，有文献资料可据的历史，已能从公元前 14 世纪的殷初说起。这于当时的绘画是胚胎或是生长的考察，是一种重要资证。从那时候直至西周的铜器遗物，我们很可以利用来作初期绘画的探讨，而且这是最确实、最正当的一条大路。在这以前，中国文化未染着外来的影响是无人置疑的。现在的问题是，这民族艺术的发展延续到什么时候？周末还是希尔德的公元前 115 年？本来张骞出使西域以前，好像中国和西域的交往，并未获得哪些专家的注意，他们都觉得历史文献上的张骞大旅行，应该无问题的作中国和西域来往最初的一位，从而中国文化染受西方的影响，也以此为开始。但据中国古代工艺品有不少纯粹希腊式的一点看来，显然说明汉武以前的中国人已和西域或其以西的地方有过因缘。在中国古文献上，也有几种可供考虑的传说记载，见于王子年《拾遗记》。这问题在绘画上，固无法提出更具体的证明，而事

实上却是不可加以轻视的。日本中村不折氏在他和小鹿青云合著的《支那绘画史》上，即已经提到中国对外的交流，不是始自汉武的遣使张骞，而为公元前3世纪顷的秦始皇时代。这本书已出版好几十年，现在几乎旧的也难找到。据我的意见，他虽未提出充分的论证，而这问题的确有重视之必要，我所以特另辟第三"面目一新的秦代"的一个小节，就是试图探讨这个问题。至于第四"道家思想与外来影响并发的年代"，截至公元265年，近一半是为了本文容量的关系，而一半为了晋以后的中国绘画，无论思想、样式、技法，都是另一转变的大枢机。不属本文直接的范围，暂时留待别的机会再加论证。

艺术的迁变之迹，好似一条弯曲而无角的曲线，本文（不独本文，即任何分期皆然）虽然作如上述的分期，把范围截止到汉末。又采取类乎断代的三、四两节，而这并不是表示各个独立的意思。一种艺术的生长、成熟、衰老、消灭，是作弧线的升降的。况且本文所包括的，又正是中国绘画全部历史最艰难、最重要的一段，遗物之少，参考之窘，是多数学者所几经遭遇的困难。现在我就手边贫乏得可笑的参考图籍，对此光荣而不易深入的问题，来试行肤浅的研究。

绘画的起源问题

中国绘画，究竟起自什么时候？这问题在今日尚无法直接地答复。欧洲，在新石器时代，已有石壁上、石器上的写实画，但在中国，我们只能从人类艺术活动的共同规律，加以推测，知道在旧石器时代即已开始。而在资料十分艰窘的今日，我们无从求得它实际的迹象，所以一提到绘画的起源问题，大概都不约而同地采撷若干文献上的记载，同时都倾全力就中国书画同源的这一点，加以证实。中国的书道和绘画，某种意义上有着共同的要素是无问题的，或竟说中国的绘画即为中国书法的扩大，亦不为过。然两种是不是同时同源而起，还另待研讨。我们当然不相信龙书八体、殳书等是伏羲神农的创作，即黄帝臣的"史皇作图"之说，我们也用不着加以叙述。在中国人耳熟能详的传说中，文字的起源是如许慎《说文解字·序》所说："古者伏羲氏之王天下也，仰则观象于天，俯则观法于地。……近取诸身，远取诸物。于是始作易八卦……"这象天法地而作的八卦，可以认为就是文字的雏形，也可以认为是绘画的雏形。又如《易经》"古者结绳而治，后世圣人易之以书契"，也是说中国文字的原始，是圣人造以代替结绳之治的。好像中国的文字的产生，时代上是先于绘画的。六书的次第，清代小学家曾经聚讼过，而象形为第一的观念，或较易获得人们的首肯。因此，中国书画同源之说，就告成于这种情势之中了。然而《易经》的"夬"卦

及《说文·序》又曾说过，"初造书契，百工以乂，万民以察，盖取诸夬"。夬是什么意思呢？夬就是刻画的意思，是说书契的形成，是起于刻画（夬）的。可见就文献上论，中国的绘画，它的产生必先于文字。虽然，世界各民族多半是如此，这种认识，我们应该强调它，尊重它，然后，对于中国绘画的起源认识才能有比较接近正确的可能。

中国现在的最古文字，通常要推殷墟的龟甲兽骨上的文字，它的时代，现在已经证实，获得结论的，可以推到公元前14世纪的盘庚迁都时起。据许多专家的研究，这时候的殷人，已有相当进步的文化，至少在殷的末期（公元前11世纪或前10世纪顷）这种表示尤为显然。社会组织、政治机构等，或在卜辞，或在铭刻，都可以获得若干清晰的头绪。文字的使用，据契刻上表现，还保留着浓厚的象形的倾向。譬如日、月、土、祭、男、女、儿，及一切种类的动物，都是用图形来表示，或加以相当的"便化"。这些，我们今日尚不难接触到当时原物，它和现在所谓绘画的绘画，自有遥远的距离，而这种文字以前，还有它的原始时期，又是可以断言的。倘若将来在考古学上可以再证定甲骨之外的金文的话，那么图形的起源就可以推进一个时期了。

分别来论，文字在殷的时代，既能使用"便化"的加工，且殷末的铜器上所铭刻的若干图形（此种图形，或称图腾文，或称图绘文字等），多半精整得令我们惊异，它的前身，是在什么时候、由什么样式而演进，应是一个亟待探求的大问题。至于绘画呢？从某种程度上加以广义的解释，也未始不可承认铭刻上的图形文字，和绘画有深不可测的关系。不但是铭刻，稍迟一点的西周，更有很流丽生动花纹的动的图形，见于许多铜器上。可见绘画的起源，至少是早于文字的。若据文献，要找出早于殷代有关图画的记载，并不怎样困难，像纷纭于中国画史的黄帝时的画蚩尤，虞的绘宗彝、画衣冠，夏铸九鼎、河图洛书等，但这些记载我们不应予以相信。而今日所可举出见于陶器及甲骨的，有如下的几点：

1. 甘肃镇原县出土的，见《甘肃考古记》内有：

两足的鸡形；

四足的犬形（头已损缺，另一器上头尾四足俱全，见《安阳发掘报告》第三期）；

被衣服的人形（两手俱全）；

日轮形（外缘有齿）。

2.安阳小屯出土的骨版画（见《安阳发掘报告》第七期）内有：

大象与小象（大、小象各画两足）。

鹿形（两足）；

巨口长尾斑纹虎（两足）；

——以上共一版，杂画在文字内。

两猿（下均两足）；

一虎；

一凤；

一兽。

3.上海中国通艺馆购入河南商人带来的已断骨版，骨版背方计缵灼处有四十四五处；面方用粉漆画人形九个，俱两手两足，唯服饰各个不同。此版一端已磨损，其绘画常时不显，后经水濯乃出。

4.绿色角尖上用墨色画两相背对之图案。（或名雷回文）

以上四种，除第二种是刀刻的外，其余都是用笔画的，所画的又都是动物。据我看，这种绘画决不能认为和前述的殷墟文字是同源的。大体上说，殷代是农业的时代，人们关心的是年岁的丰歉和牛羊的饲畜，而年岁的丰歉又必受天时的支配，所以敬天、卜风卜雨的故事及对祖宗献牛羊的故事，卜辞上记载的很多。这第四种的两相背对或名雷回文的图案画，即是当时人们对自然现象的这种需要的产物。当时殷的都城为位于黄河南岸的安阳，受天气干燥之胁迫，自然威力之常存于农民大众的心头者，当然是"雷""雨"，所谓"油然作云，沛然下雨"，关系过切，是以形之于图形。至于诸种动物的描写，乃至见于殷及周初铜器上的饕餮蟠螭夔虬等纹样，我以为也与当时的牛羊等畜类的饲养有关。虽则古代祭祀进飨，离不了牛羊等牺牲，据伴着云雷文重叠而施的情势看，这动物和自然现

象之描写，必不会先后相差过甚的。上边的第二点安阳出土一骨版上，描画大象、小象、鹿、斑纹虎，杂于文字的中间，这种方式尤有它的重要与趣味。埃及的壁画及扉画不也有类乎如此的吗？

中国绘画起源情形，时代上虽不能确知，但我们可以想象它的产生或不在中国文化将见曙光的时期以后。叙画之源流，唐代张彦远说"发于天然，非由述作"，他这种见解，也有他不得已的苦衷。现在从殷的中叶起，有实物可资研究，而这种实物所表现的，恰恰和当时及后数世纪的铜器艺术有着很自然、很正当进展的关系。并且，据书契的遗物，这时候笔描的技术，已达到了相当娴熟的阶段。

殷周及其以前的绘画

　　绘画的萌芽，早于文字，乃伴工艺美术及人类的艺术观念而起的。从表现上论，今日可能看到古代工艺上的绘画，是一种"图案"的，即富于装饰的意味。在这以前，有没有写实的启先时期，尚不明了。若从目的上论，那最能代表古代艺术的铜器、陶器、玉器、书法，尤其铜器，多半是宗教的产物。按文献上最初的记载，唐虞时代已有"五瑞""五器"之艺，制成了蟠虎彝、蜼彝等礼器。陶器的制作为舜在河滨时所创。到了三代的商（公元前1783年至前1135年），则各种工艺都有很大的进步，分土工、金工、石工、木工、兽工、草工等六工，以专其事。因是制作的礼器食器等物，无不加以精巧的雕琢、文饰。这类记载，就现存的铜器可以溯自殷的中叶，我们似乎还不能说所谓唐虞五瑞、五器的传说，完全为不可靠。因为殷是铜器的鼎盛之期，徐中舒先生在《中国铜器的艺术》中说："此等铜器，如非骤由外来，则必有长期之演进。"据此试向上代唐虞展视，我以为是多少有些关联的。

　　古代铜器，大约以殷末及周之初期的一个时期为代表。这时期，相传有沿自唐虞虎鼻蜼彝的制度而作的像鸟兽人物的形式，并在器体上加以雕刻镶嵌的装饰。就形式与装饰二者的精巧上看，实在有不能不令我们赞叹的地方。凭我们常识的想象，对于自然观察的捕捉，图案的表现是较"自由画"的表现还要艰难的，因为"图

案的"制作，易受种种材料上、形式上或是其他方面的限制。也可说，图案的制作是需要适应某种一定的限制，而在文样创作上的加工。自由画式的表现，就不如此。因而也许图案的应用（如果是好的话）比自由画的应用，更要经过相当的斟酌和洗练。如殷墟出土的象牙骨角器、陶器及其断片，主要的装饰，就是饕餮纹和云雷纹精妙的使用，那种非常适应器面的配置，极能表现浑朴雄豪的气息。同时，对于空间的措置，也已发挥了相当的威严。这对后世的中国绘画在利用空间方面的进展起着推进作用。

中国的文化，到了公元前10世纪的周初，已具相当的规模，西周的末期，文学也绽出了最初的嫩芽。春秋以后，人民的思想更加活泼，顿像百卉争妍，蔚为大观。所以周代的艺术，初期是商殷的延长，中叶到战国末，则各家的学术思想，开始给予艺术思潮以一种有力的灌溉，因而影响着若干工艺上质的变化，大约从前期的朴重渐有向简练的趋势。样式上，也逐渐从纯图案的藩篱中逸出丰富生动的表现。取材方面，也随着当时盛行的道家思想，渐次扩大题材的领土，大胆地采取神怪、狩猎……为装饰的对象。这虽然是进步的事实，但我们限于遗物和参考的缺少，尚不能对此阶段作更深切的考察。唯一可资研究的日本住友吉左卫门氏（他曾出版《泉屋清赏》的铜器图系，为日本收藏铜器最富者）所藏的铜器中，有两件最令我注意，一是乳虎卣，一是鸥鹗尊。两者都是大体上像虎像鸥鹗的器型，相当地保存了写实的作风。在型的构图上，两者也俱做到了恰到好处的境界。但我所惊异的，则着重在这种动物形的"面"上，尤其是以腹部能够施以非常稳重而遒丽的文样。虎和鸥鹗的脚与尾，也都能表示极庄严镇定的精神，这自是中华民族精神的反映。乳虎卣的虎颈之下，并有一个人首向着左边，来填塞虎颈下的空间，极似一个略带肩部的半身雕像，当我初次接触这类人首形式时，是非常奇怪的。人首的两眼两耳很大，鼻准很高，口也很阔。若单就这人首的部分看，那一种朴拙的味道，颇使人有面对埃及石雕像的感觉。像这种例子，恐怕中国古代工艺上并不在少数。这究竟说明了一种怎样的关系？是某地的特殊型式传播开去，还

是各地的自然进步，某点上的不约而同？现在都不能加以肯定。不过，这是关于殷周文化——着重铜器和外来影响的问题，学者间对此怀疑有无可能的也不少。即如可以视为古代工艺文样中心的饕餮纹，据中西专家的研究，甚至也有认为它是太平洋沿岸民族共有的符号的。

清人梁同书说三代的铜器为"夏尚忠，商尚质，周尚文"。在战国时已感文献不足的夏商，尚忠、尚质，颇不易明了它的真相。至于殷末至周代，就可以称之为绘画的文样而论，其时"尚文"，大概可信。加之，这尚文的周代，封建社会已经相当成熟，一切典章制度也已大备，学术思想更有自由的发展，秦汉以后的绘画思想衍成，若推究它的根源，未尝不能到周的末期来寻觅的。《周礼》一书，虽真伪尚有问题，在今日仍不失为史家研究当时一切政事的资料根据。在这书内，有地官大司徒掌土地之图，春官司常掌九旗，司服掌冕服，司彝掌尊彝，乃至画明堂、画门、画采候、画盾等的记述，这都是重视绘画抑亦绘画发达的证明。《孔子家语》说：孔子观乎明堂，睹四门墉，有尧舜之容，桀纣之像，而各有善恶之状，兴废之戒焉。又有周公相成王，抱之负虎扆，南面以朝诸侯之图焉，孔子徘徊而望之，谓从者曰："此周之所以盛也。"又"有周盛时，褒赏功法，或藏玉碗府，或记于太常，或铭于昆吾之鼎；独周公有大勋劳于天下，乃绘像于明堂之墉"。我们看《家语》上这两则的记述，可以知道画墉（即壁画）、画像在周代已经相当的盛行，除用于训诫的意义外，用之于鼎之铭刻是更其荣宠的一种大典。就周代社会研究，这种记载，或者较为可信。此外，关于绘画及画家的故事，在这期内（周代的末期），也开始有了著录，见之于《韩非子》《庄子》《说苑》《水经注》及《历代名画记》的很多。可见这时期内，不但壁画不限于明堂，画家的名字及故事，也开始有了记载了。

周及其以前的绘画，我们可以约略指出的（虽然有些证据尚须研究）是从巫术的进而为政教的，从单纯的物像进而为指事的构成，这诸种的发展，自然是中华民族美术独立的发展，加之周中叶

以后，学术繁荣，思想自由，知道绘画的世界是超越一切的世界，从《庄子》《韩非子》《淮南子》的对于绘画精神及技术的观念研究，也可以测知当时艺术的发展。就遗物和下一期的史实看来，这时期的艺术，气魄是雄浑的，意匠是神秘的，技术是经过相当的磨炼的。

面目一新的秦代

在前面，曾提及艺术上最初的外来影响，几公认为始自公元前115年的张骞使西域回国之时。在这时间以前，为中华民族美术的独立发展时代。据我所接触过的资料，从前只在日本人的著作上看到对此问题加以怀疑，现在却在国内的考古学者间，像已经述及的，也仿佛提出了外来影响有远早于公元前115年的可能了（徐中舒、唐兰）。中村不折和小鹿青云合著的《支那绘画史》说："中国美术在三代的时候，大体为自然的发展，尚未受外来的影响。然至公元前3世纪顷，秦始皇统一天下，版图扩至西南方面，此时与外域交涉渐兴。如与印度的陆上贸易，假缅甸安南之路，依西南的中国商人而开，西域美术亦渐传中国。"关于这一点，中国的文献上固没有明确的证据可以证明在公元前115年以前与西域乃至西亚有过怎样的交涉。而在公元前5世纪，据希尔德的著作记载，希腊商人就到过中国西境的，他们对中国的称呼就是希腊语的"绢"。中国是产绢之国，恐怕比这更古的时候就为西方人知道了，因而关于 Sin、Sinae 等的语源，虽异说纷纭，但一般都说起源于"秦"字。这虽不能说中国与欧洲的交通都始于秦始皇的"秦"，而反面却表示着公元前115年前的数百年，中国与欧洲是有交通的。至于瑞典安特生在甘肃发现的彩色陶器，在山西、河南、东三省、热河都有同一系统的陶器出土，这种彩陶，与庞佩利在中亚的亚诺地方发现的，莫文

干等在波斯的斯塞地方发掘的，及里海附近托利坡利埃出土的，都一脉相通。诚如日人岩村忍所谓"这些是不能强斥为荒唐无稽的"，这些一脉相通的陶的形式、文样和色样，当然是一个颇有趣味的问题。虽则现在关于它的年代的推断，尚没有权威的结论，但无论如何也不会是在龟甲兽骨时代以后的。所以我们可以这样说，中国和西方的往来，繁盛期当然要推汉代，而公元前115年西域影响才开始侵入的一说，却与事实是未必相符的。

再就绘画论，所谓"图画之妙，爰自秦汉，可得而记"的秦代的绘画思想，已从画家的道德观而入于写实的倡导。至于见之于著录的画家只有一个善画名叫烈裔的西域人，这珍贵的资料，见于王子年《拾遗记》："烈裔骞霄国人，善画。"骞霄据谓是西域的一国。假使烈裔不是乌有先生，则他对于当时的绘画，必带来若干外来的影响，也未可知。由于始皇帝豪宕英迈，气魄伟大，他的国祚虽然只短短的十五年（公元前221年至前207年），而在文化史上的意义则是很大的。在周代已经发达的诸种艺术，到秦更为提高了，尤以建筑、雕刻，有着不可磨灭的成绩。他的陵墓（在今陕西省西安城东五十里的骊山之麓）现在还是巍然如初。据史载，他的石椁，上画天文星宿，下以水银为四渎百川，这天文地理的描写，从题材上也可想当时的寓意何在。又如《史记·秦始皇本纪》有"秦每破诸侯，咸仿其宫室，作之咸阳北坂上"的记载，这是关于建筑的描写，而六国的宫室，他都想在关中仿造（观楚瓦卫瓦，就是楚式卫式宫室的标志），这位好大喜功的君王，将绘画实用化了。现存的秦瓦，数量上有不少，如载于《金石索》的官瓦十六种，平瓦一种，及易县出土流于日本的半圆形瓦等。纯文字的不论，仅就有饕餮双龙等纹样的，也可见当时图案绘画的一斑。原来秦在边陲，文化发展比较迟缓。他击破六国之后，马上模仿各国的遗器，努力于中央诸国进步艺术的摄取，倘若他和外国（西域、印度）接触，对于文化的吸收，自然更其活跃。伏琛《三齐略记》（据《太平御览》所引）有一个关于他与海神交涉的故事，说："秦始皇于海中作石桥，海神为之竖柱，始皇求与相见，神曰'吾形丑，莫图吾形，当与帝

相见’，及入海四十里见海神。……工人潜以脚画其状。”这个故事许多美术史、画史一类的著作都引做论述秦代绘画的资料，都说可和《水经注》上鲁班画忖留的故事相并，但也有认为是荒诞不经的传说的。据我的浅见，这个故事也许和秦代与外来影响的一点有关。关中虽处中国的西北部，所谓“东函谷，南武关，西散关，北萧关，地居四关之中”，完全是山峦地带，但他东巡峄山、琅玡、芝罘，当有见着“海”的可能。这个故事诚然是荒唐不经的神话，但也许未必无因。同时，这也间接地说明始皇是一位喜欢大兴土木和注意吸收新文化的人。

总之，秦的绘画，固无留下的遗物可资讨论，若从工艺书法乃至印章等的变化而言，是从厚重趋于简劲，从庄严渐趋活泼。他有没有感受外来的影响，虽尚没有研究，但显然是露出了它自己的面目。而且看来这种面貌，至少是周代艺术某程度的进步，汉代艺术崭新的基础。

道家思想盛行和外来影响并发的汉代

汉代的绘画，现在虽然在遗迹上也是感到非常的不充分，但较之前代，若干仅有的资料，是勉强可以窥察它的痕迹的。因此这中国绘画史最初的灿烂期，我们就可以试加展望了。

汉代在时代上是承秦之后，艺术上的某部门也是承秦的基础。更扩而视之，有许多地方还是春秋战国的绪余。在秦得到一个短时期提高的艺术，到了这民族的黄金时代，处处都感觉到五花八门，愈演愈精。这一期的时间是从公元前的 206 年到公元后的 219 年。其间公元 9—24 年的十五年属于王莽，前汉后汉有四百余年。中国绘画的进展，在这时期我们才开始发现了它的饱和状态，无论自哪种观点而言，殷周已肇其萌芽的宗教的制作，终汉的末期，还有控制绘画发展的强大作用。同时汉代社会又获得长时间的安定，利用绘画作辅助政治的工具，明礼、定制、崇德纪功，也是适应当时的需要而更趋于频繁。加之经术、文学，在汉又有今后也很难超越的成就，伴着个人修养的注重，更使绘画加了道德的负担。这种种，都是稽之载籍或征之实物，没有不可以证明的。因此，壁画在此期更是特殊的发达。

我们没有忽略，汉代的人文绘画思想，是道家盛行的时代。这一点，我想强调它在绘画——甚至一般美术上的重要性。传说黄帝就亲自在衡山写过《五岳真形之图》，这图似乎不可相信，而中国绘画自这以后的历史起，道家的思想即占了相当的位置，而为绘画思

想最重要的一部分则是肯定的。所以如此的原因，固然不是简单的话可以解释，大约绘画的本体，是技法、材料乃至对自然的态度等的综合，为原因之一。而另外最大的原因则是当时代社会生活的反映。汉代固崇尚儒术，但黄老学说的力量也并未如何的示弱，这是我们不可不予以注意的。刘甲叔《古今画学变迁论》曾说："古人之画，与儒术相辅。"这话虽非单指汉代，我觉得对汉代似乎才更近于实际，当然也不尽为实际的。

汉的武帝与秦的始皇在中国民族史上齐名，常合称为"秦皇汉武"。而实际上，武帝的勋业更形辉煌。单就在上一章研究过的和西方交往的问题，就可见武帝的英迈。他使中华民族的威武远及于西方了。武帝这一举，自然出于一种强烈的民族思想，但其所以克奏肤功的根源，可从军事和哲学两点来看。关于前者，曾战胜北方及西北方的鞑靼又与月氏等氏部族交接；关于后者，就是流布像四百年前周之穆天子曾到昆仑奉觞西王母的故事一类，完全是神秘的道家传说。当公元前104年武帝即位五十四年，帝的威武和无可底止的道家想象力，使他计划了对土耳其斯坦的远征，意欲再访道家乐园之女王西王母，于是开始了频繁和西域的交涉。即为追迹匈奴人，而派遣使节到西方去。这批使节，在路上或遭艰险，或被扣留，费多年的时间，才到大夏高原与波斯人、希腊人相接。因而获得西域制作的珍物，葡萄培养的方法，以及土耳其斯坦种的良马等到中国来，这就是驰名历史的张骞西行。到了后汉，明帝又擢班超为西域遣使，和帝遣甘英出使大秦，与大秦王安敦都有了聘问，随着这陆路海路和西方交通的畅通，西方文化的输入，自对于中国周秦等传统的美术，给了相当的影响冲动和感化。

外来影响的第二度，所谓佛教的传来，通常是以公元67年的后汉明帝永平十年为始。据近人的研究，则公元前2年前汉哀帝元寿元年佛教传入中国之说，较为可信。这相差七十年的两说，我们姑不必怎样地计较，但佛教在中国社会上渐得民间的信仰，却是在后汉桓帝（公元147年起）灵帝（公元168年起）的时候。那时经典也译出了不少，大月氏、安息等国的佛僧，都陆续来到了中国，往

来既这样频频，佛教艺术的种子就得到灌溉而萌芽了。这西域和佛教两种外来的影响，就整个的中国美术看，前者实不及后者，若就传入当时的汉代看，则后者在美术上的影响，还不十分显著，或可说是谈不到的。本来一种外来影响的侵入，必须要长时期地酝酿，然后才会发酵的。所以两种影响虽自然地把汉代四百来年分成了三个阶段，而我们不特绘画，即诸种美术，也无法且不可以截然来看的。无论你根据遗物或是根据文献，着眼于绘画或着眼于工艺、雕刻，汉代的美术还是继承周秦而更加发达，还是中华民族的美术。佛教的作用，即西域乃至西亚的潮流，也是融化在中华民族美术的大洪流中。我在另一篇文字上，说过好比丢点颜料在扬子江内，波纹是有的，尚决不至变易水的色彩。从种种资料来窥探汉代的绘画，把外来的影响，尽可能地抉出加以研究，也许更可烘托汉代绘画思想样式技法上伟大的业绩。

现在我们就在极少的汉代艺术的遗物内，籀出汉代绘画的思想、样式，乃至技法来。纵然极其困难，而仍不得不朝这方面致力，因为舍此便没有第二条正确可走的路。纯绘画的遗品没有存留，自清代以来，关于建筑雕刻的画像石、墓碑、墓阙之类，已是考察汉代绘画的唯一标本。这类画像石、碑、阙，据我身边的资料，它的时代除孝堂山相传为前汉的外，有明确记载的可溯至公元 113 年即后汉安帝的永初七年。它分布的地域以山东最多，几乎都在古齐鲁之地。此外河南、四川、江苏也有一点。这一类自以画像石为代表。除此，关于工艺方面的铜器（镜、鉴）漆器……尤以后者，据近年朝鲜乐浪的发掘品，时代上已明确地可溯至公元 69 年即后汉明帝的永平十二年，早于画像石四十五年。然而两种都是属于后汉，即是在西域佛教已进入了中国以后。以上所举当然有若干品物上没有年号的记载，不易考出它的正确年代，或是限于参考的缺少，遗漏若干重要的资证，也必然不免的。

画像石的遗存最多，除习见的外，据日本大村西崖过了目的尚有二百多石。所以他认为这是汉代艺术遗物的主要部分，这话是不为过的。画像石刻于享堂或碑阁的石壁上，为对于死者的"供养"

而作。原来中国古代对于死者非常尊崇，周秦以来的厚葬之风，到汉是完全继续着。中叶以后，更是发达。后汉时代画像石之多，正与这厚葬有密切关系。他们相信死者在土中的生活是和在地上一模一样的，不会有多大变化，所以死者的亲属或与其有关的人，往往为了死者将来冥中永恒的生活打算，不惜用最大的精力物力，来冀求死者的一切享受和便利。同时，又相信人死以后的权威比生前更大，可以福祸他的有关的人，从而又添杂若干劝诚祈祷的意识。所以画像石上所刻画的，最能表现当时人的思想、生活、风俗习惯……或是理想中的乐园，或是不可思议的境地。这纯是宗教的、道德的制作，而横贯于其中的则是道家的思想。

大部分画像石的主要题材多为风俗、历史、神人、异物及死者的行事、生活。我们试就驰名世界的孝堂山和武氏祠两处的石室来研究。孝堂山，传说是孝子郭巨的墓，它是前汉时人，又有永建四年四月二十四日及永康元年七月二十一日的游人题记。那么它的时代，当在永建以前无疑。

据光绪三十四年（1908）流入日本的孝堂山小石室画像石，正面画像分五层：第一层，写双龙，第二层和第五层都是七个人物，第五层人物以外的空间，很自然地配以禽兽器物。第三层作云气，第四层右边一人坐床上，后有像屏风一类的东西，这或是墓的主人？主人前有小桌及烛台，又作一人跪，一人长揖而拜之状，又其后二人，屏障之后立一人。侧面也和正面距离相同地分五层，画人物云气等。第一、第三层的双龙云气和第五层的人物禽兽、图案的气息很重，多少还脱不了填充的痕迹。

武氏祠是后汉顺帝桓帝时任城名族武氏一家的享堂，存有石阙的四面和祠堂三石，前石室十五石，后石室十石，左石室十石，是规模最大的刻石群。《金石索》统称为"武梁祠"，其实，祠堂是属于从弟武梁的，应称武梁祠，前石室是武荣祠，后石室是武开明祠，左石室是武班祠。阙的四面刻有天吴三身，马、龙、虎、周公辅成王图，兽环的铺首，及车马人物楼屋等。是为石工孟孚、李丁卯作。武梁祠画像石刻有三皇五帝、禹、桀、孝子、刺客、烈女及神

人、奇禽异兽、车骑、人物、楼阁等，是名工卫改所作。武荣祠画像石刻荣之经历及其他。武开明祠的刻画题字俱已漫漶，唯石柱上有"武家林"三字。武班祠，只有第一石有□、侯嬴、王陵母、范雎四人的故事。武梁卒于后汉元嘉元年（151），这武氏祠的年代大约可推。就画像石题材论，和孝堂山的距离可谓不远。同是采取历史事迹及宇宙间的神秘为主题，比如石阙所刻的周公辅成王图，在周的明堂四牖就画过的。前汉的武帝也画过《周公负成王朝诸侯图》赐给霍光。和武氏祠同地的嘉祥县刘村，洪福院画像，也有一石画这个题目。从此或可证明武帝赐图霍光的记载，不但可能，而且这题材的选用，多少还是历史的胎示。

孝堂山和武氏祠的技法固然不同（详下文），据个人的意见，这两种的样式，也是可以相提并论的。这一点，即是我前面所提起过的道学思想和外来的影响。关于前者：像武梁祠以及画像镜，阳刻人物砖等遗物上的山神海灵，奇禽异兽，同是当时绘画关于道学思想相当成熟的结晶；又如晋阳山画像石，朝鲜乐浪永平十二年的漆盆是把"西王母"做装饰的主要题材。这是否可以看作孝堂山和武氏祠距离不远的资证，虽尚需研究，而显示绘画思想最主要的一种，是无可讳言的。关于外来影响，秦以前已有交往的可能，前面已有约略的叙述。在画像石盛行的后汉，有几点是可以提到的。孝堂山的画像石，有贯胸国人，胡王献俘的刻画，贯胸国究竟是什么地方，我尚不能考出，至于胡王献俘的这画题，我们不能不想象是后汉灵帝或其以后，西域或其以西艺术侵入中土以后的制作。从这点看来，孝堂山的时代就无理由把他置于公元以前了。在工艺上，运用唐草天马、葡萄等文样的作品，它的时代，也俱不能在孝堂山以前的。落成于公元 205 年，四川雅安的高颐墓，存有石阙和石狮，石阙的动物和石狮的两翼，更可以看出西域乃至波斯影响的存在，离张骞已三百年了，从陆路海路都有影响着实际制作的可能。至于佛教的影响，则我们只有从公元 400 年前后，朝鲜发现的高句丽时代的梅里山四神冢的壁画上，去观察其初期的留影。本文的范围内，是还谈不到佛教的真正影响的。

以画像石为主的汉代绘画，它在中国古代绘画研究上，大约有四点重要性：第一，这些人物为中心的题材，是中国最古，人们习见的题材；第二，年代非常明了；第三，表现了汉代画家所熟知的历史传说，及根于道家的不可思议的想象力；第四，对于构图的创作，已知道自然的限制，而能予空间以恰到好处的布置。乃这种重要性大启中西美术家的研究，如费诺罗莎氏，认为这种画像石的制作，尤其是马的样式与美索不达米亚传来的原型相通，寅田耕作氏从明器研究，人物祥瑞，都和画像石类似，认为也是道家思想的产物。关于这一点，我个人以为是特别有兴味的。孝堂山的贯胸国人，胡王献俘题材，固不能反对这是出于外来的刺激。而多数画像石的构图，最可注意的是，每把画面分成平行的间格，而在这有限制的间格中，运用源于民族的思考。这平行的分划画面的形式，在前期的工艺美术——尤其是陶器，虽然多少可以找到相通之处，然而深一步考察，总不十分自然。意大利波罗尼亚博物馆所藏公元前 4 世纪前半期葬仪用的石雕，也是分倒梯形的画面为三层：第一层刻鱼尾的马和长蛇，这恐是代表冥界权威的动物；第二层刻死者曳二头有翼之马车，由冥界使者导进黄泉之国，使者为一有翼之裸男；下层刻骑士与战士的剑斗之状，这是受了希腊影响的东西。又埃及旧都登德那神殿的柱上，也分层地描写出参拜时仪式的浮雕。甚至同类的又见于西方美术的建筑装饰。这究竟和汉画像石有怎样的一种因缘，现在是颇难肯定的。而假使这种样式是来自西方，丝毫无害于中国绘画的伟大仍是无疑义的。

着眼于样式和技法，像画像石、碑阙、铜器等资料，固还不能看作百分之百的绘画，因而根据这些建筑、雕刻工艺的遗物而说的话，或者不能令我们首肯。然而这是没有办法避免的缺憾。我说过中国绘画基础是文字的扩大亦不为过的。如世界所周知者，中国绘画是和文字一样为线条所组成，这种线条的运用，殷周的龟甲书契和铜器铭刻文样，本来已有精巧的表现，是为上古绘画样式技法的一种有力的旁证。而在汉代的诸种遗物上，线及空间的利用，是一种如何的蜕变？同时和魏晋以来接近于我们想象的作品又有何等关

系？那么就成为现在应该捉住的一大课题了。据我的观察，源自工艺美术的图案的样式与填充的技法，在多数画像石中还是有浓厚的力量。上面所述的孝堂山和武氏祠，前者是阴刻，用阴刻的线条来表示眉目衣褶；人物楼台器具以外的空间，则刻低一层，类于薄肉浮雕。这与殷周时代在以铜器为中心的器型上面，用云雷文作地文而突出饕餮、蟠螭等文样像是同一的技法。后者是阳刻，可认为较前者是进了一步，也是人物楼台器具以外刻低一层的，不过阳刻的图像仅仅加以非常简劲的阴线而已。这两种技法，都是屡见于工艺的，如铜器的壶、画像镜、画像空砖、瓦当等是。不管孝堂山的时代将来作如何的考定，但这些完全是接续前期的初期作品。画像石固需要绘画作初绘，壶、镜、砖、瓦，是成自模型，而模型也是先成于画后再雕刻的。我们在这初期的资料中，还只能慨叹当时的绘画技法仍缓滞在填充的阶段上，以自然的限制使不得不保留图案风味的样式。然而在公元113年的两城山画像石、118年的太室石阙、142年的武氏祠石阙、205年的高颐石阙，以及虎豹画像砖，就渐次显示了技法上有摆脱"填充"的趋向。两城山画像石，是公认为汉画像石中最进步的技法的，它的薄肉浮雕不像孝堂山以线条来表现眉目衣褶的糊混，也不如武氏祠利用阳形轮廓的挺拔，这是近乎近代所谓的浮雕版雕刻，如中部中央向左右飘扬的旒，即用高低来表现透视，在雕刻固为难得，在绘画上也自有它的价值。它是以古拙的精神很安详地表现在甚为简劲的构图上，令人一见，就感觉图案的意味淡了许多，写实的意味加强了。画像镜和虎豹画像砖也都可以看作是这种技法的代表作。技法上的如此变化，它给予绘画的影响是可想的。至于晋阳山画像石孝堂石室阴刻画像、汉嘉祥画像阴刻人物及蛟龙文砖、画像室砖、天津方若氏藏的画像砖五种，及乐浪出土品金银错筒上的人物，又表示了另一种技法。不但是认为线条的刻画，并且进一步地能够以相当写实的图像控制画面的空间。尤以前三种车骑行列的活泼生动，人物画像空砖精细的线条，方氏画像砖的车马楼屋及捕鱼射兽的雅趣，或者我们想象中，这种培养于道家思想的发展、写实的接近和空间的主宰，即是张彦远所谓的"遗其形似，

而尚其骨像"。这话本指人物而言，再进步二百年，不是足以接着乐浪、高句丽的人物壁画，甚至传为顾恺之的《女史箴图》了吗？

以上所述乃从汉代绘画的思想、样式、技法各方面来推究它的衍变，而作为推究根据的是雕刻和工艺。其他如 1925 午河南洛阳汉墓中发现的墓砖，1926 年东京帝国大学文部发掘的朝鲜乐浪郡时代墓葬群，发现有永平十二年（69）铭文的漆盆及一玳瑁小箧，1930 年辽宁河同屯汉墓中发现正室之左右两壁壁画。这几种都是描绘的人物及动物之像。此外尚有邀宠美术界的乐浪时代色彩绚丽、描写奇异的彩箧和公元四五世纪制作的壁画群。又，我记得在日本启明会关于中国工艺讲演的专刊中，见过关野贞博士的讲演附图有一汉代墓砖，是笔绘的人物画，线条、构图和人物栩栩的表情，均为非常难得的珍品，可惜此书 1937 年毁于南京，现在不能加以具体说明。据近人贺昌群氏的《三种汉画之发现》，洛阳出土的墓砖五件，其中两件为长方形，均广 2.4 厘米，高 19.6 厘米为作墓门之用的。其余三件则在墓门之上，作门拱用者，均为三角形（大小为 75 厘米 ×45 厘米），一如墓中砖片，厚而多孔，砖的两面皆有画，其贴于白垩壁之一面，笔痕已模糊，正面则清晰可辨。其时代大约在明帝年间也。这些遗物上的描绘，其时代大体说来，以乐浪漆盆为最古，和画像石差不多，其题材也俱是画像画家所最爱而所习用的描写的作品，和浮雕式的画像石或铸造的镜鉴，模制的砖瓦之类，表现有很大不同。这是材料工具的不同，根源应该没有差别。再据朝鲜，高句丽迁都平壤以前传中国在晋末的梅里山四神冢，湖南里四神冢等墓的壁画，样式上虽笼罩了佛教的色彩，而一种稚拙可爱的精神，大部分仍像是 200 年前的汉物。四神冢的四神和石刻画相似，因而决定它的时代不会在晋代以后。实际上，据我的观察即为期在第 5 世纪的双楹冢的壁画上，主室后壁所画的斗拱之形，固未完全脱去汉代绘画的余影；若从笔法看，和乐浪出土的永平十二年（69）之漆盆所画的神仙，也令人多少有相同之感。

总之，汉代的绘画，到了东汉，思想上，大体以道家为主；样式上，以人物为主。但在若干图案的气氛中，有的可以察出几分外来

的色彩；技法上，线条的运用，已到相当娴熟的境界。对于"骨法"的初期建立，空间的控置，也都有了力量。它给予下一时代画坛的影响，是魏晋人物画的崛盛，和绘画思潮上若干关于道家的课题。

<div align="right">1940 年 11 月 8 日</div>

（本文根据傅抱石先生手稿整理，原文经多次增删，字迹潦草，难以辨认。脱漏错讹，恐在所难免）

中国的人物画和山水画

引　言

　　中国绘画的优秀传统是富于现实主义的精神和它的人民性的。这种现实主义的精神和它的人民性，是构成中国绘画发展主要的基础。现在想站在这个基础上，根据遗迹，结合资料，简单而又重点地谈谈中国人物画和山水画发展的痕迹及其辉煌伟大的成就。因为，从中国绘画的主题内容看，大致是：五代以前，以人物为主，元代以后，以山水为主，宋代是人物、山水的并盛时期。从中国绘画表现的形式和技法看，五代以前，以色彩为主，元代以后，以水墨为主，宋代是色彩、水墨的交辉时期。为了说明的便利，先谈人物画，再谈山水画。

　　我准备从东晋顾恺之的《女史箴图卷》谈起。顾恺之是中国绘画理论的建设者，同时是一位划时代的杰出的人物画家。《女史箴图卷》虽是摹本，而就现存的古典绘画名作看来，它的内容和形式却比较具体而时代又比较早，是极富于研究价值的。我们从这幅作品中，很大程度上可以看到它和汉画的关系，可以看到中国绘画以线为主的人物画的发展和提高，特别值得提出的是某程度地看到了一千五百年前东晋时代贵族女性生活的面影。六朝时代，由于外来的和以西域地方为中心各民族的影响逐渐深化，内容和形式都有新的展开，特别是表现形式和技法上色彩的重视和晕染方法的采用，从而产生了像张僧繇那样杰出的大家。阎立本是初唐人物画的典型，刻画入微的《列帝图卷》，显然说明了唐代人物画（包括肖像画）的高度成就。开元、天宝前后，宗教人物画上

四种不同的表现形式后先辉映，形成了唐画的多彩多姿，健康、有力，最富于现实的意义。通过五代的半个世纪，使我们在宋代的画面上出现了民族的本色风光，绚烂夺目的色彩、生动流丽的线条、淋漓苍劲的水墨，辉映于各种画面。不但如此，罗汉和观音，已不再是"胡相梵貌"，而不少是道道地地的中国形象。更重要的，是不少伟大的画家倾心现实风俗、生活的描写，典型的如张择端的《清明上河图》卷，证明了中国画家无限的智慧、惊人的劳动和卓越的才能，因为它不是形象的记录，实在是高度的艺术创造。风俗生活的描写到此境界，我们没有理由不引以自豪。山水画是人物画的同胞弟弟，年事比较轻，大概在宋代他们俩举行了胜利的会师而"分庭抗礼"。这就充分说明了中国人民是如何热爱、歌颂祖国的锦绣河山，同时也充分说明了中国画家们创造性地解决了——至少是基本地解决了——怎样现实地、形象地来体现自然的问题。这不是一个简单的问题，这是有关山水画的命运也即是中国绘画发展的问题，而我们古代优秀的画家们确是天才地并相当完整地把它解决了。后来，由于水墨技法在山水画上飞跃的发展，不但丰富了山水画的精神内容，并为其他兄弟画种的发展提供了有力的武器，使整个中国绘画的面貌从此起了变化。对世界造型艺术的发展来说，这是中国人民伟大的贡献。当然，元代以水墨、山水为主流的发展，我们不能遽认为完全是主观的产物，它是和当时的社会关系具有密切的因缘的。请看文学（特别是诗、跋）、书法在画面上构成为有机的一部分——不可缺少的一部分，不仅仅是，使得主题思想更加集中、更加丰富，并从而形成了中国绘画的特殊风格。一般说，绘画、文学、书法，是应该有机地结合起来而成为一个艺术整体。明代以后，变化渐减。特别是明、清之际，形式主义的倾向渐趋严重，不少的画家——尤其是山水画家脱离现实，脱离人民生活，盲目地追求古人，把古人所创造的生动活泼的自然形象，看作是一堆符号，搬运玩弄，还自诩为"胸中丘壑"。我们必须承认这是一种恶劣的倾向。但这并不等于说，中国绘画现实主义的优秀传统便因此而绝。实际形式主义这玩意儿，各个时代都是有的，不只是明、清的产品，若是脱离生活、脱离现实因袭模拟的勾当，都应该属之。我们不但有丰富的遗产证明，明、清两代有过不少的画家不断地和

形式主义者进行剧烈的斗争，并取得了一定的胜利；即当半封建半殖民地社会绘画上的形式主义最嚣张的清末——咸丰、同治时代，我们仍可以在南京堂子街太平天国某王府的壁画上，瞻仰到现实主义的伟大杰作——《望楼》。

从东晋顾恺之的《女史箴图卷》谈起

　　传为顾恺之所作的《女史箴图卷》，是世界名画中杰出的作品之一（伦敦大英博物馆藏）。1900年在八国联军的暴行中为英人掠去以后，资本主义国家的所谓学者、专家们，尤其是英国和日本，对这幅划时代的中国人物画家的杰作，进行了不少有关的研究。截至最近的20世纪50年代，对于《女史箴图卷》不是真迹而是摹本的看法是一致的。比较有力的意见，认为很可能是7世纪初叶即隋末唐初所临摹的。

　　原来《女史箴》是晋代张华所作的一篇文章。据李善《文选》注："曹嘉之《晋纪》曰：张华惧后族之盛，作女史箴。"顾恺之根据了张华原作的主要内容采取了书画相间的横卷形式，一书一画地表现出来（前半已失，现卷自"玄熊攀槛"起）。从文字的主题思想看是反动的，完全是为了拥护封建统治而对女性的一种说教，目的是叫女性学习历史上的"典型"和生活上的注意——如化妆、说话等各方面都要"规规矩矩"，不可乱来，乱来就要犯法。若从图卷的创作手法——它的精神和方法——看，我以为至少有两点值得注意。

　　第一，是表现了生活。张华《女史箴》原文所涉及的尽是些有关女性的历史故事和一大堆教条式的格言，而顾恺之《女史箴图卷》所表现的则是结合了当时代的现实生活来创造画面，充分地传达了活生生的气息。今天我们若要考察4世纪贵族女性生活的若干场面，

它无疑是值得注意的比较近于真实的资料，这也就足以说明画家高度的富于现实精神的创作手法。全卷有两段最突出、最精彩，一是

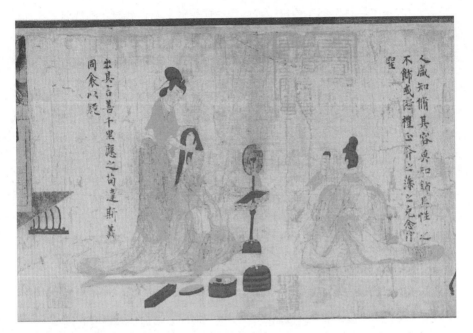

东晋·顾恺之《女史箴图卷》（局部）

"人咸知修其容而莫知饰其性……"的一段，描写三个正在化妆的贵族女性，右边一女席地而坐，左手执椭圆的镜子右手作理鬓的姿势，镜中现有面影；左边一女袖手对镜而坐，身后一女俯立，左手挽坐女之发，右手执栉而梳，席前还置有镜台和各种化妆用品，一种所谓"宁静肃穆、高闲自在"的气氛，读了之后恍如面对古人。另一是"出其言善，千里应之……"的一段，意思是一切要满口仁义道德，否则，即使同被而睡的人也会怀疑你的。画一张床，右向，周围悬有帐幔（帏），下截有屏风一类的东西，向右有门及和床的高度相等的榻（几），榻的两端各承以五柱之脚。女性坐床上，男性坐

榻，两足着地，面向左，作与女谈话状。这是一段私生活的描写，男女的神情，表现得相当生动，特别是那个男性似乎表现了非常满意的样子。这是顾恺之在创作主题要求上积极的一面，充分表现了那位女性是出了"善言"那一刹那的情景。

第二，是发展了传统。我曾经这样想过，倘若顾恺之不从现实的生活描写，那么——我主观的推测——面对这个主题只有一条路可走，就是取法汉代画像石的办法，把原作的历史故事主观地来设计来描画。倘如此做了，对中国绘画现实主义传统的发展，损失固无可衡量，但顾恺之也就并不是怎么伟大的一位画家了。由于他进行了现实生活的传达，首先便说明他所以能够这样做，是实践了他自己所主张的形神兼备的理论，同时也发展了既有的优秀的传统。根据最近关于古画的情况，东晋以前的绘画遗迹是相当有一些的。如长沙附近出土的战国时代的帛画（在北京）和漆奁（在南京）；营城子、辽阳等地汉代的壁画；朝鲜出土的彩箧和朝鲜大同江附近汉墓的壁画；加上为数甚丰以山东、河南、四川为主的画像石、画像砖等，都是足以证实和启发现实主义传统的绝好资料。我们从这些作品当中，很明显地看到一个事实，即是中国人物画上线的运用始终没有改变，并且不断地有了发展和提高。特别是画像石和画像砖（大多数是属于后汉时代的作品），武梁祠和孝堂山因为经过了雕刻家的加工，还不能遽认为是直接的资料，可是武梁祠，比较起来还是迈进了一步。至于画像砖，就线描的活泼生动来看，又不是武梁祠和孝堂山的画像石所能比拟的。可惜三国和西晋时代现在还没有发现较为典型的作品。这就是说，《女史箴图卷》的表现，在一定程度上体现了人物画优秀传统的继承和发展，没有问题是大大超越了汉画的。

应该谈谈六朝时代

　　由于顾恺之能够从现实出发，继承并发展了人物画的优秀传统，我们认为他是尽了而且是出色地尽了一定的历史任务。次一阶段，据我肤浅的见解，应该谈谈六朝时代。具体地说，即是说从顾恺之《女史箴图卷》到阎立本《列帝图卷》之间的一个阶段。

　　从顾恺之到阎立本，大约有三百年。在中国绘画历史上，在顾恺之所发展了的以线为主的优秀传统的基础上，这三百年间中国文化的变化是相当巨大的。东晋之后，经过南北朝的混乱到隋的统一，是封建经济获得恢复并开始发展的时代，同时也是外来文化影响不断加强、不断刺激和逐渐融化的时代。这些影响应是通过中国西部和南部而来的诸种外来影响，特别是佛教及其艺术的影响。首先在雕塑方面：黄河北岸敦煌以东，麦积山、天龙山、龙门、云岗……直到山东的云门山，印度犍陀罗式和笈多式的影响是在不同的洞窟里面不同程度地存在着。但我们今天亟须指出的是它们对于中国绘画的影响，主要是对于人物画的影响。就东晋时代论，在顾恺之当时，他的老师卫协，曾画过佛像，在当时这是新的题材和新的创作，对人物画是有过一定的丰富和启发作用的。后来由于佛教经典的译布，大乘佛教如"维摩诘经""法华经""药师经"……诸经典及其有关的艺术形式，在绘画上都有很大的发展和辉煌的成就。更重要的还在于佛教绘画表现形式和表现技法的影响，例如"经变""曼陀

罗""尊像""顶相"……对于中国人物画（内容和形式）都引起了很大的变化。特别是佛教雕刻里面流行最普遍的"三尊像"的形式，也给中国肖像画以相当严重的影响。

总的说来，从表现形式看，佛教艺术（主要是绘画）输入中国之后，在以线为构成基础的中国人物画的表现技法上，被提出了两个相当重要的新的问题，一个是色彩的问题，一个是光线（晕染）的问题。

中国人民自始就是非常喜爱色彩的，在文献资料和绘画遗迹都有充分的证明。如上面提到过的漆奁、漆箧，中国辽阳和朝鲜汉墓的壁画……都应该说是富丽绚烂，发挥尽致。不过在表现形式和技法上有一点值得注意，那就是不管怎样鲜艳、复杂的色彩，在画面上必须接受线的支配，和线取得高度的调和，即色彩的位置、分量，一一决定于线（多半是用墨画的）。试就顾恺之《女史箴图卷》研究，它突出的遒劲有力所谓如"春蚕吐丝"般的线和薄而透明的色彩，为了不致使线的负担过重，色彩被处理得很淡而大部分采用胶性水解的颜料。这样，画面便富于恬静柔和的气氛，以《女史箴图卷》为例是更适宜于主题的。这是中国绘画优秀传统基本的特征之一——线和色的高度调和。

到了南北朝后期，由于外来和以西域为中心各民族艺术复杂、强烈的色彩刺激，现实的生活影响，逐渐产生了以色彩为主的新的画风。这种画风，非常受人欢迎。同时在重视色彩而外，还不同程度地采用了晕染的方法，企图解决画面上的光线问题。我们试就南齐谢赫的《古画品录》和陈姚最的《续画品》研究，即可显著地了解到这一点。《续画品》原是紧接着《古画品录》而写的，在谢赫尚居"六法"之一的"随类赋彩"，到了陈姚最时代，色彩（丹青）便一跃而代表了绘画。陈姚最在《续画品》序言里，劈头就说："夫丹青妙极，未易言尽，虽质沿古意，而文变今情。"这四句话的意思是说：绘画（丹青）是非常精妙的，不容易说得彻底，但现实的情况变了，传统也得变呀。大约齐、梁之际色彩在画面上有了飞速的发展，所以《续画品》所评介的二十位画家，举出了张僧繇、嵇宝钧、

聂松、焦宝愿和三位印度的画家，并指陈他们最大的优点在于能够结合现实的要求——包括对色彩的要求——来进行创作。他评张僧繇说"朝衣野服，今古不失"（姚最《续画品》，下同）；评稽宝钧、聂松说"右二人无的师范，而意兼真俗，赋彩鲜丽，观者悦情"；评焦宝愿说："衣纹树色，时表新异，点黛施朱，轻重不失。"从这些评语，我们不难想象姚最时代较之以前，特别是晋、宋时代的生活，是显然起着不少的变化，所以在绘画上必然地也要求有相应的变化。

张僧繇便是这时期的代表人物。因为他在既有的传统基础上，一面结合了现实，一面又从现实发展了色彩。可惜的是他没有可信的作品存留，只有根据后来某些传为模仿他的作品（如《洗象图》）和若干文字资料加以研究。他的重要性是在丰富了中国绘画的色彩和一定程度地使用了晕染方法，使画面美丽富赡，同时又适当地强调了形象的立体感。这种进步的手法，对于传统的以线为主、以色为辅，是一种带有革命性质的改变，是面目一新的东西。他主张色彩是不需依赖任何别的东西而可以独立成画，即使取消了线也是未尝不可的。所以他从长期的实践中，创造了一种"没骨"的画法。所谓"没骨"，就是没有轮廓线的意思，完全用色彩画成的。这种画法——把"线"的表现引向"面"的表现，曾大大地影响并丰富了后来山水画特别是花鸟画的发展。

我们试将顾恺之的《女史箴图卷》和阎立本的《列帝图卷》并观，非常显然地可以察出它们的不同，它们中间是存在着若干具有桥梁性的画家的。我想张僧繇应该是这若干桥梁性的画家中重要的一位。此外还有曹仲达和尉迟跋质那，他们现实地、有机地把外来的某些好的成分（色彩和旱染方法）吸收、融化起来，从而丰富了中国绘画的优良传统和为传统的发展特别是为唐代的发展创造了更多更好的条件。

今天看来，这个时代外来的影响特别是兄弟民族的影响，对于中国绘画的发展是起了很大的丰富和推进的作用的。同时也产生了不少外来和兄弟民族的伟大画家，如融合中印度笈多式雕刻形式创造新的画风的曹仲达、隋唐时代善于重着色的大小尉迟（尉迟跋质那和尉迟乙僧）和"驰誉丹青"的阎氏一家。

刻画入微的阎立本《列帝图卷》

阎立本是非常佩服张僧繇的,唐裴孝源的《贞观公私画史》就有过"阎师张,青出于蓝"的话,可见张僧繇对他的影响特别深刻。现存的《列帝图卷》,是画的:刘弗陵(汉昭帝)、刘秀(汉光武帝)、曹丕(魏文帝)、刘备(蜀主)、孙权(吴主)、司马炎(晋武帝)、陈蒨(陈文帝)、陈顼(陈宣帝)、陈伯宗(陈废帝)、陈叔宝(陈后主)、宇文邕(后周武帝)、杨坚(隋文帝)、杨广(隋炀帝)十三个封建主子的像。除了侍从人物,没有背景。一般说,是采用了自顾恺之以来富于现实精神的传神为主导,以紧劲的线条和适度的晕染方法,将每个封建主子的历史生活和思想活动生动地刻画出来。如画曹丕,刚愎自负,"威严"之中而尚有咄咄逼人的气概;画陈叔宝,这位"风流天子",好像举起右手正准备拭眼泪,活活地刻画出一副曾经荒淫无度到后来莫可奈何的样子,足令观者发笑;更入木三分的是画那位迷恋扬州、死于扬州的杨广,充分刻画了他那好大喜功、劳民伤财应有的下场。

像这样刻画入微的描写,是中国人物画高度的卓越的成就。我们不要忘记这是 7 世纪(初唐)的作品,较之《女史箴图卷》,因为两者之间经过了三百年的发展,接受了许多新的营养的缘故,无疑是提高了一大步的。特别是《列帝图卷》的构图和它的表现手法。若从主题看,《女史箴图卷》是描写了历史上关于女性的故事和生

活，《列帝图卷》是刻画了每一个不同人物的心理状态并从而体现了

唐·阎立本《列帝图卷》（局部）

不同的生活历史，形式的构成和处理的手法是应该有分别的。《列帝
图卷》所描写的十三人中，多数是立像，余为坐像，各有侍卫（男
的或女的）自一人至数人不等，但以两人的为最多。侍卫的形象，
略微小些，这决不能意味这是远近的关系，而是作者意图突出地强
调主题人物的一种手法。这种"一主二从、主像大、从者小"的构
成形式，我以为很可能是受了佛教雕刻"三尊像"的影响。例如最
流行的"释迦三尊像"，释迦居中（主位），文殊、普贤也一般是被
处理得较小些的。

　　此外《列帝图卷》比较突出的一点是画面上采用了一定程度的晕染方法，比较富于光的感觉，这是《女史箴图卷》所没有的。像陈顼（陈宣帝）一像（12世纪起就有人认为这像是阎立本的真迹），整段的气氛格外融合，衣服道具（扇、舆等），则适度地施以晕染，这也充分说明了表现技法的发展的痕迹和提高的程度。

多彩多姿的唐代人物画

　　阎立本《列帝图卷》的成就，在只有卷轴物可凭的今天，我们不妨看作是顾恺之以后中国绘画现实主义传统展进中的一个重要收获，这个收获对于东晋以后的发展看来，是相当的具有总结性质的。我们知道，唐代（618—905）是当时世界上文化最发达的帝国，它继续扩展了自隋代已开始发展的社会经济，农业、手工业、商业和对外贸易，不断有显著的提高，增加了许多商业都市和新兴的富商大户。加上对外交通频繁，外国商人也大量到中国来做买卖，于是都市生活的一面就恣意享受、贪图逸乐，极尽豪华之能事。这样，也就必然地刺激着文学艺术的变化。特别是所谓开元、天宝时代，已经达到了饱和状态。从造型艺术之一的绘画看，这个时代却是有如满月的成熟时代。

　　不妨先站在初唐前后来检查一下。在人物画（宗教画占着重要位置）方面，准备过渡到新的社会的是些什么呢？恐怕会出人意料的，它不是一成不变纯粹以线为绝对主位的旧的形式，而是能够吸取外来影响（主要是色彩）丰富和发展了的新的形式，因为时代变了，社会的关系变了，人民的生活变了，客观的要求也随着变了。所以只有新的富有创造性而又能反映现实的绘画形式，被欢迎、被发展起来。作为既有的——即是继承前期的，首先是梁的张僧繇重视色彩和晕染方法的形式，其次是北齐的曹仲达有关佛教绘画的形

式，前者大致影响着一般性质的绘画，后者由于诸种宗教并存的唐代，曹仲达采取了印度笈多式雕刻的表现手法而移之于佛教的绘画。在当时，前者称为"张家样"，以色彩为画面的主要构成，它的极致，能够发展到可以不利用线而只要色彩；后者称为"曹家样"，主要特征是在人物的衣服，质软而薄，紧紧地、稠迭地贴着丰腴的肉体和没有穿什么的差不多。这原是印度笈多式佛像雕刻的特点而把它移之于绘画的。所谓"曹衣出水"，就是指的这种新的绘画形式（关于"曹衣出水"，历来颇有异说，我认为应该是北齐的曹仲达而不应该是三国时代的曹弗兴）。

"张家样"和"曹家样"在初唐看来虽是比较新的，但还不足以满足日新又新的时代的需要。由于社会的变化和要求，伟大的画家们面向现实又创造地发展了两种画风：一种称为"吴家样"，是吴道子从线的传统发展而来的"吴装"画法；一种称为"周家样"，是周昉为了服务都市豪华生活而发展的"绮罗人物"和肖像画。

这四家——张家、曹家、吴家、周家的样式，色的、线的、宗教的和贵族的全备，于是组织成唐代人物画的多彩多姿，成为传统上健康有力而又富于现实精神的光辉阶段。

吴道子是一位卓越的画家，在中国绘画史上是被称为无所不能、无所不精的"画圣"的。他所处的时代正当唐帝国的灿烂时期，客观上这新的时代也就为他的发展准备了许多有利的条件。可是遗憾的是没有遗留可信的作品。现藏日本传为他的几幅作品，如《送子天王图》卷（东京山本悌二郎藏），就艺术——特别是线的感觉论，是有优点的，但值得研究的地方很多；《释迦》《文殊》《普贤》三幅（京都东福寺藏）和两幅山水（京都高桐院藏），问题就更多了。这并非说他没有可信之作就贬低他在中国绘画史上的重要性，这是另一回事情。因为就中国绘画的创作、鉴赏和使用的形式说，整个唐代，基本上是属于壁画的时代，卷轴物还不是一般的普遍的形式。他一生在长安和洛阳画了三百多间（幅）壁画、卷轴作品，传到唐末张彦远撰述《历代名画记》的时候，却只记录了《明皇受箓图》和《十指钟馗》两幅。

他给中国绘画特别唐以后的中国绘画以无比影响的是对于线的发展和提高。他认为应该根据不同的主题要求把画面上的线提高到头等重要的位置，色彩应该服从线，甚至不加色彩而只用墨线也可以独立成画——"白画"。我们知道，汉晋六朝以来线的传统，一般说虽是画面构成的基本，但线的本身——如它的速度、压力——却还没有如何考虑应该怎样来予以充实和予以变化，例如顾恺之和阎立本。吴道子则不如此，他特别重视线的变化和力量，天才地把线发展成为一种富有生命、独立而自由的表现。他认为绘画的创作，线的速度、压力和节奏的有机进行是传达内容、情感的主要关键。相传他每次作画，往往把酒喝得醺醺然；又曾向当代大书家张旭学写草字，更喜欢欣赏裴旻将军的剑舞，目的都是为了帮助作画时使线能够活泼生动、变化多方。这样，线的内容丰富了，线的效果也大大地提高了。资料中称他画中人物的衣饰，有迎风飘举的感觉，我以为原因便在于线的变化，也便是所谓"吴带当风"的真正意义。他曾说过："于焦墨痕中略施薄彩，自然超出缣素。"这种保证墨线成为主要表现技法的形式，当时称之为"吴装"，即是"吴家样"。它和张僧繇以色彩为主的"张家样"，从发展看，本质上是并立的也是矛盾的。张僧繇是色彩的发展者，他是线的发展者；"没骨"的画法代表了色彩，"白画"（白描）的画法代表了墨线。

周昉是学于杰出的人物画家张萱的。张萱在盛唐已负盛名，精于"鞍马贵公子"，是一位善于描写现实人物的画家。所谓"鞍马贵公子"一类的主题，实质是盛唐前后随着政治、经济的迅速发展而产生的新的题材和新的表现形式，和"绮罗人物"实际是一致的，都是为封建贵族、大地主和大商人服务的。宋赵佶（徽宗）摹过他的《虢国夫人游春图》（沈阳东北博物馆藏）和《捣练图卷》（美国波士顿博物馆藏）。两画都是描绘唐代贵族女性——前者是封建贵族的有闲生活，后者是劳动生活——的典型作品，也是中国人物画现实主义的优秀作品。看那生气充沛、健硕丰满的女性们，前者是悠然地、得意地游玩着，后者是紧张地、集体地工作着；但"浑身绮罗者，不是养蚕人"，豪华的气氛，不啻是时代的写照。

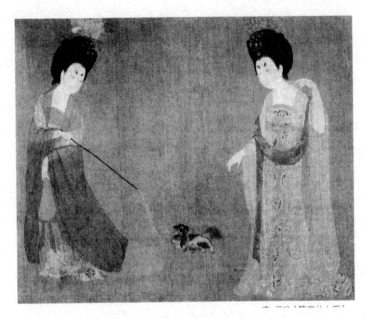

唐·周昉《簪花仕女图卷》(局部)

张彦远评周昉:"初效张萱画,后则小异,颇极风姿。"(《历代名画记》)所以"周家样"是张萱的延长和发展,我们只要看传为他的名作《听琴图卷》和《簪花仕女图卷》(沈阳东北博物馆藏),很容易理解他们的关系。但是在肖像画,周昉是当时最称拿手的。有一个小故事:郭子仪的女婿赵纵,曾先后请过韩干(当时大画家,以画马著名)和周昉画像。一天,郭的女儿回家了,郭子仪就把韩干和周昉两幅画像分别前后陈列起来,问女儿:"这是谁?"女对曰:"赵郎也。"又问:"哪一幅最像呢?"答:"两画皆似,后画尤佳。"又问:"什么道理呢?"答:"前画者空得赵郎状貌,后画者兼移其神气,得赵郎情性笑言之姿。"(均见宋郭若虚《图画见闻志》)这几句问答,我想是值得玩味的。因为从郭子仪的女儿的答话里,可以体会中国绘画现实主义的高度表现,在"得赵郎情性笑言之姿",同时也就可以了解周昉的作风何以能在当代起一定的影响,受到广泛的欢迎。唐朱景玄在《唐朝名画录》中把他的地位列到仅次于吴道子,

我以为是比较正确的。学他的人很多，如王朏、赵博宣兄弟、程修己等，主要是在肖像画，因为唐代的肖像画是特别发达的。还有一位"得长史（即周昉）规矩"（段成式《酉阳杂俎》）的李真，在中国的有关资料极少，除段成式在《酉阳杂俎》提过一下，还没有看到别的资料。但他在805年（永贞元年）应日本弘法大师的请求，和十几位画家画过《真言五祖像》五图，"五祖"都是肖像，图各三幅。弘法大师在806年携赴日本，现藏日本京都东福寺。其中《不空金刚像》一幅，可以称得上是唐代肖像画的代表作品，对于我们的理解唐代绘画具有非常的价值，特别是"不空金刚"的神气——就如上面所说的情性笑言吧——一千多年以前的创作还是栩栩如生（尽管影本与原作有出入）。唐代郑符曾有过"李真周昉优劣难"的联句诗（清陈邦彦等纂《历代题画诗类》卷一百十九），我们可以从"不空金刚"来体会周昉，从而体会整个唐代的人物画，特别是肖像画。

民族本色的宋代人物画

　　五代的半个世纪（907—959），从多彩多姿的唐代和成熟的宋代看来是一个重要的过渡时期。大约有三个主要的"渡口"，一是开封，二是成都，三是南京。由于中唐以后发展的许多中心地区的文化，开封、洛阳、长安不必说了，就是南京、扬州、福州、广州，也有较高的发展。因此五代的文化活动就有了广大的群众基础。作为造型艺术的绘画，也就有了相应的发展。例如：各种画体的分工，也更加明确起来了。大体说，开封是山水画的中心，成都是花鸟画的中心，而南京是人物画的中心。同时，成都和南京还开始了"画院"的设置，御用的专业画家也逐渐加多了。

　　人物画家在五代的表现是比较精彩的，原因是山水、花鸟还比较年轻，还正在借鉴人物画现实主义的优秀传统创造经验。而人物画家即以南唐而论，周文矩、高太冲、王齐翰、顾闳中诸家的造诣，无论从什么角度看，较之山水、花鸟确是高一等的。传为周文矩的《琉璃堂人物图卷》和传为顾闳中的《韩熙载夜宴图卷》（北京故宫博物院绘画馆藏），都是祖国的瑰宝，杰出的名迹。尤以《韩熙载夜宴图卷》，绘影绘声，发挥了中国人物画高度的技巧。

　　宋代（960—1279），特别是北宋中期（仁宗）以后，言心言性——理学的影响渐次代替了佛教，于是便有力地促成了绘画艺术的迅速转变和发展。就丰富的宋画遗迹来看，它不同于唐画，唐画

是宾主分明的；也不同于五代，五代是纵横激荡的。它唯一的特色

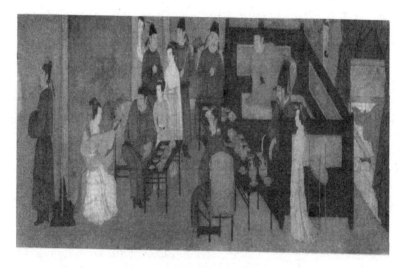

五代·顾闳中《韩熙载夜宴图卷》（局部）

是净化了诸种外来的影响，出现了民族的本色风光，所以我认为宋代是中国古典绘画的成熟时代。画体方面，山水、花鸟由于正确地掌握并体现了现实主义的优秀传统，已经可以和人物画"分庭抗礼"，齐头并进，这是唐代所没有的。画法方面，在既有的优秀传统基础上创造性地发展了不少的东西，主要的是写生和水墨的重视。至于题材方面，范围也扩大了。单就人物说，虽然道释人物的题材，为了适应客观的需要，还有相当数量的制作，但已一切中国化、真实化、生活化，创造了许多人民所喜爱的新的形象，例如有二十岁上下年纪的青年"罗汉"，也有少妇式的"观音"。此外由于禅宗而盛行的祖师像（即肖像画），宋代也有很不平凡的成就，典型的如张思恭的《不空三藏像》（日本京都高山寺藏）。

　　值得重视的是宋代画院和宫廷收藏的影响。非常显然，画院培养了不少杰出的专业画家，基本上继承并发展了以写实为基础的现实主义的作风，从而提高了画家们的业务。老实说，今天丰富的宋画遗产，仍然是以画院画家的作品为主的。同时，我们也知道封建帝王的搜刮是不会放弃艺术品的，自宋代封建王朝的成立开始，不

但各地的画家们大部分集中服务于王朝，就是散藏各地的封建贵族、大商人、大地主手里的书画名迹，到了赵佶（徽宗）时代也做到了空前的集中，据《宣和画谱》的著录，就有六千余件之多。虽然这些遗产可能真伪杂糅，却曾在画院的画家们中起过一定的启发作用。

宋代人物画的另一特征，是多数杰出的画家重视现实社会风俗、生活的描写。如苏汉臣以描写婴孩的游戏生活和货郎担（卖小孩玩具的担子）得名，他这种热爱儿童、关心儿童生活的感情，使他画出来的小孩子，各个天真无邪、活泼可爱。他画了不少的《货郎图》，货郎担上的东西无所不有，都很真实地画出来。我想，这种题材在当时是一种新的题材，从作者的思想感情而来的一种新的尝试（以后的李嵩和元代的王振鹏、明代的吕文英都画过《货郎图》。根据王振鹏的《乾坤一担图》看，真是富于现实精神的杰作）。特别重要的是南宋名画家如李嵩、龚开等都画过街谈巷语、人民最乐道的水浒英雄。

在创作、鉴赏和使用形式方面，宋代也有显著的变化。壁画的形式，基本上已经不是一般的创作和鉴赏的主要形式。主要的形式是称为卷轴的，或悬挂或展现，从使用的情况看来，较之唐代也大大提高了。南宋前后，纨扇（大约宽广在一尺之内）与长卷又特别盛行，尤其是后者，使现实主义的创作和鉴赏得到了更有利的条件，即是说可以更好地为表现现实生活而服务。最为典型的长卷，在这里我想谈一下张择端的《清明上河图》卷（北京故宫博物院绘画馆藏）。

《清明上河图》卷是描写北宋首都的汴京（河南开封）清明日（俗为上冢的节日）那天的热闹景象——由城外到城内的一段繁华辐辏的场面。张择端发挥了高度的现实手法和无比的艺术才能，完成了这一幅震惊世界的作品。原来南宋时代，《清明上河图》卷是非常受人欢迎的，杂货店里都有卖，"每卷一金"（明李日华《六研斋笔记》），所以摹本极多，宋代以后直到清初，也不断有人临摹、拟写。据张择端原作上金大定二十六年（1186）张著的跋语，张择端还有

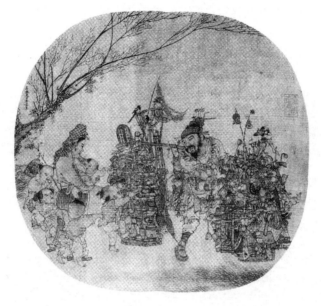

南宋·李嵩《货郎图》

《西湖争标图》，极可能是一幅描写临安（杭州）风俗的创作，可惜此图不传。

《清明上河图》卷的历史价值，自不必论，在艺术上也是一件卓越的杰作。倘若有人怀疑中国绘画现实主义的优秀传统的话，那么，我想请他亲自鉴赏一番——除了诉诸目睹，是不会有其他办法的。请他只看大桥左边运河河面的一群船只。随便看过去，一共七只船，有五只先后地停靠在河的南岸（即图的下方），其中一只有几个人从跳板上下，有两只正在行驶。我想光是这七只船，我们就应该向这位伟大的现实主义的画家张择端致以崇高的敬意！五只靠岸的显然客货已经上了岸，客人参加各种活动去了，船身的分量很轻，好似浮摆在水面上；最精彩的也是最使人佩服的是正在行驶的两只，一望而知为装载很重，前船是几个人在拉纤，后船有几个人在摇橹，特别是正驶在运河的转弯处，一前，一稍后，都在走动着——永远不停地走动着。有水上交通的频繁，也有陆上交通的热闹，真是现实地体现了北宋盛时的首都面貌。据常识想，这样现实地、生动地

把复杂万千的生活描写在一幅 25.5 厘米 ×525 厘米的面积上，不但所谓科学的焦点透视的构图方法办不了，就是 20 世纪的今天用航空照相也办不到的。

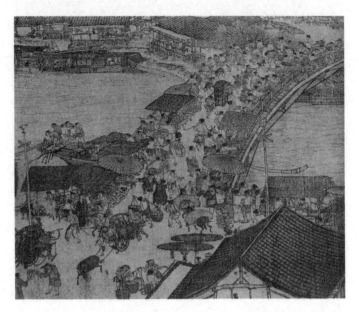

北宋·张择端《清明上河图》（局部）

长卷形式的特别盛行，说明了宋代绘画的使用和鉴赏的发展。它是使用和鉴赏上一种特殊的"动"的形式，和壁画、挂物等"静"的形式具有本质的不同。这是中国伟大的画家们天才地创造了和使用、鉴赏实际相结合的移动的远近方法（曾有人称之为"散点透视"的）。这种方法提高和扩大了现实主义表现的无限机能，使能够高度地服务于场面较大、内容较复杂的主题。这样就大大超越了过去的图说式（大致如《女史箴图卷》）或段落式（大致如《列帝图卷》）仅具长卷形式的原始办法，从而有可能不受空间（甚至时间）的限制，全面地同时集中地突出主题，为主题服务，使内容和形式生动地成为一个有机的艺术整体。

宋代人物画的表现形式和技法的发展是多方面的。假使以画院

为中心，那么围绕这个中心的，比较突出的是线和色彩的净化。于是产生了李公麟的白描（淡彩）人物和梁楷的减笔人物；这两家风格上似和院体不同，但归根结底，却都是出发于现实主义的优秀传统，是殊途而同归的。

李公麟是画史上最有成就也最有影响的一位画家，不少的人说他是宋代第一位人物画家。他继承了特别是顾恺之、吴道子等优秀的线的传统，综合地、出色地开拓了新的画面，发挥着高度的艺术才能；在人物的精神刻画上，表现了又流丽又谨严而又具有强力的线条之美。他传世的名作《五马图》卷，有人物也有动物，确是自现实生活中体验得来，既有节奏，又富含蓄，读之真令人如啖美果，如聆佳奏。他画面上线的力量之发挥，谨严佳妙，可谓进入了最高境地。我们在这种画面之前，的的确确感觉到色彩的浓淡、有无，实在不关重轻的了。

《五马图》卷是写生的杰作，同时也是中国绘画优秀传统具体的表现之一，这是肯定的。画面上的每一个人和每一匹马，不只是形似地完成了人和马的外貌，而是通过高度的洗练手法——概括和集

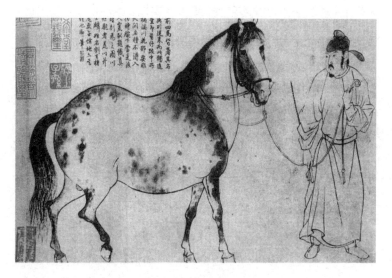

北宋·李公麟《五马图》（局部）

中建立起来的真实、生动而又美的形象，这形象既真且美而又永远是生动的。我想，只有既真且美而又生动的作品才是现实主义的作品。卷上有黄山谷的笺题和跋语，又有曾纡的长跋，他们都是同时的人。说他画到五马之一的"满川花"（马名）的时候，刚刚完成而马死了。所以山谷说："盖神骏精魄，皆为伯时（李公麟字）笔端取之而去。"他还为黄山谷画过《李广夺胡儿马挟儿南驰》的一幅画，他画的是李广取胡儿的弓箭，拟着追骑，箭锋和所指的人马作了密切的呼应。这画山谷大为叹赏。他却笑着说：不相干的人来画，当然画"中箭追骑矣"。我想他的人物画所以成为宋代的支配力量并给后世以严重的影响，不是没有道理的。

至于减笔人物，严格地说，也是白描（淡彩）人物某种形式的发展。它的根源或深或浅的可能受着禅宗和理学的影响，是倾向于主观描写的。从表现形式和技法上说，特征在于线的变化和线与水墨的变化，较之白描又是进一步的概括和进一步的集中，在创作的过程中，实在是最不容易掌握的一种形式。因为必须从不断的实践中逐渐地把许多不必要的甚至次要的笔墨予以无情的舍弃，只企图掌握住主要的必不可少的东西而要求现实地、生动地体现物象的精神状态。宋代人物画家之中，如梁楷、石恪等都是独树一帜的。梁楷原是画院中人，号称"梁风（疯）子"。他的杰作有《李太白像》《六祖截竹图》《六祖破经卷图》，是大家所熟知的，特别精彩的是《李太白像》。李太白是唐代一位有名的诗人，他的诗篇，为后世所传诵。梁楷这幅杰作，以狂风暴雨、电光石火般的线（笔法）草草几笔（全部衣服，大约只有四笔），却画出了面带微醺仿佛与自然同化的天才诗人的思想气质。

中国画家是怎样体现自然的

绘画的问题，从表现的形式和技法看，老实说，不过是一个如何认识空间和体现空间的问题。在山水画上，就是怎样体现自然的问题。

前面所谈的是中国绘画现实主义传统在人物画方面的成就。由于人物画——像曾经提及的那些杰作——一般地很少使用背景，道具也比较简单，从而所构成的空间的问题不会怎样大，所产生的问题也并不怎样严重。山水画则不然，我以为中国山水画的发生所以较人物画为迟，主要是这个空间的问题没有得到适当的解决。远的不谈，典型的例子可举《女史箴图卷》"道应隆而不杀，物无盛而不衰……"的那一段，中作大山，冈峦重复，山上有各种鸟兽，山的左边，一人跪右膝，举弓作射翠鸟的样子……从表现的技术说，这是全卷最失败的一段。人物和山、鸟兽和人和山的比例，几乎不能成立，无论如何，是富于原始性的。由此可见，4世纪当时，在人物画特别是产生了像顾恺之那样划时代的大家，对人物的描写有高度的成就，而对自然的描写却显得非常不够。

"江山如此多娇，引无数英雄竞折腰。"（毛主席《沁园春·雪》）中国人民是热爱自然、歌颂自然的。伟大祖国的一山一水、一草一木都永远是中国人民所热爱、歌颂的对象。《诗经·小雅》："昔我往矣，杨柳依依；今我来思，雨雪霏霏。"固然是情景并茂的描写，而

伟大的诗人屈原的作品则进一步地把自然结合了人民的思想感情，更丰富了自然内部的精神内容。如《橘颂》《九歌》都是千古常新的作品。如《橘颂》的"后皇嘉树，橘徕服兮……淑离不淫，梗其有理兮"和《九歌·湘夫人》的"袅袅兮秋风，洞庭波兮木叶下"诸名句，两千几百年来，还一直为中国人民所喜爱、所讽诵。因此，伟大祖国的自然对于人民的精神生活，关系是密切的，影响是巨大的。只要看中国人民特别是劳动人民的心胸开阔、气度豪迈，便不难得知此中的关涉。

绘画是造型艺术之一，某程度地和文学具有密切的因缘，但从表现的形式看来，它们是有着基本的不同之点的。中国人民怀着无比的热爱来观照祖国的自然，而中国的画家们也是怀着同样的热爱来体现祖国的自然。尽管顾恺之时代还是人物画的时代，然有足够的资料充分地证明顾恺之时代是已经企图用绘画的形式独立地来描写祖国伟大的自然之美的。他的《画云台山记》是一篇最完美的山水画的设计书，今天倘若据以形象化，便可能是一幅动人的山水画。这篇文字里面，告诉了我们有关怎样体现自然的若干极其重要的情况。这些情况，20世纪的我们看起来是会惊异不迭的，非常值得珍视。例如："凡天及水色，尽用空青，竟素上下以映……"天空和水面应该全用青（蓝）的色彩涂满它。这点，真是我们不能想象的，中国的山水画，竟也画天空和水面的吗？但宋代山水画的遗迹中却还有保持这种作风的。又如"下为涧，物景（影）皆倒作"，应该画出水中的倒影来。这些——尽管不全面，却是从现实的观照中得来——说明了杰出的画家们是如何醉心于自然的观察和体会，同时也说明了中国的山水画，从来就是从真山真水出发，极富于现实的色彩。

由于中国人民对体现自然的迫切要求和画家们的积极而富于创造性的努力，以后渐渐地在理论和实践上初步地解决了若干具体的问题，即若干有关空间的认识和空间的体现问题。六朝刘宋（420—478）时代，有宗炳和王微两位画家，他们各有论山水画的文章一篇（宗炳的《画山水序》和王微的《叙画》，均见《历代名画记》卷

六），都是创作完成了之后，总结经验谈谈体会的意思。

　　他们酷爱祖国的山水，华岳千寻，长江万里，如何能用绘画的形式去描写它们呢？宗炳具体地说明了在绘画的造型上是可以而且必须以小喻大的（即以大观小），因为"迫目以寸，则其形莫睹，迥以数里，则可围于寸眸"；这是"去之稍阔，则其见弥小"的缘故（宗炳《画山水序》）。王微则殊途同归地从线的传统出发，认为画家的"一管之笔"是万能的，可以"拟太虚之体"，可以"画寸眸之明"（王微《叙画》）。他们明确地对山水画提出的要求是"畅写山水之神情"，即要求体现自然内在的精神运动和雄壮美丽而又微妙的含蓄，认为这才是山水画主要的基本的任务，而不是"案城域，辨方州；标镇阜，划浸流"似的画地图。由此可见，中国山水画的发展自始就是妙悟自然富于现实精神的艺术创造，而不是单纯地诉于视觉的客观的描写。必须如此，才可能"咫尺之内，便觉万里为遥"（《南史·萧贲传》），和中国人民伟大的胸襟相应和。

　　"人间犹有展生笔，事物苍茫烟景寒"（宋黄山谷题展子虔烟景，《珊瑚网》下，卷一）。我们万分幸运，新中国成立后由于党和政府重视民族遗产，看到了传为 6 世纪隋代展子虔《游春图》的春意盎然的绚丽画面和精细描写。这一流传有绪的名迹，虽还不是没有可供研究之处，但它的出现，就算摹本吧，也解决了不少山水画上的重要问题。特别是关于中国山水画青绿重色的系统渊源，我们不再会相信明末董其昌辈所说的那样，什么"北宗""南宗"地抬出唐代李思训来做王维的陪客而平分秋色，各"祖"一"宗"。我们可以通过《游春图》正确地来理解青绿重色的山水画是发展于重视色彩的六朝时代，和人物画的关系是特别密切的。展子虔原是一位精于画建筑物的画家，空间的掌握已高人一等。所以《游春图》的表现，在宽阔、浩渺的两岸，远近的关系处理得相当完善，从彼岸来的游艇，比例也相当合理，看去十分自然。这就足以证明中国的山水画发展到了隋代，对于怎样体现自然的问题，肯定地说，是获得初步的解决了。

　　8 世纪中叶，即以开元、天宝时代为中心的唐代，在中国的造型

艺术史上是可以看作分水岭的。山水画在这个时代的飞跃发展，可以完全理解为必然的发展。当然，应该注意到唐代绘画的主流还是

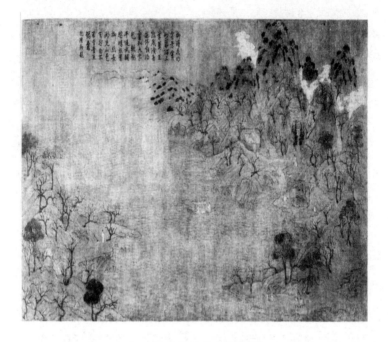

隋·展子虔《游春图》

人物画，好像十五夜的月亮那么饱满的也还是人物画。可是山水画，由于它是新兴的画体，生气勃勃，创作者和鉴赏者（壁画已有山水的题材）都在高速度地走向祖国的自然。

　　盛唐时代李思训、吴道子先后图画嘉陵三百余里山水于"大同殿"壁，是一幕精彩的表演，也是一个富于启发性的故事。四川省嘉陵江的风景，雄壮美丽，变幻多姿，是极其动人的。难怪李隆基（玄宗）满意地说："李思训数月之功，吴道子一日之迹，皆极其妙。"（朱景玄《唐朝名画录》，《佩文斋书画谱》卷四十六引）这话怎样解释呢？我以为是容易理解的。吴道子是中国绘画线的发展者，像他表现在人物画那样；而李思训（和他的一家人）则以"丹青"擅长，以色彩为主要的表现，所谓"金碧辉映，自成家法"，实际是

展子虔式青绿重色山水的发展。一个崇尚笔意，一个崇尚色彩，一个疏略，一个精工，自然而然地会产生"一日之迹"和"数月之功"的不同结果。这就是张彦远所说的"若知画有疏密二体，方可议乎画"（张彦远《历代名画记》卷二《论顾陆张吴用笔》）。虽然这不一定是指山水画而说的。

原来线和色彩本是人物画传统中两种不同的路线，反映在山水画方面也就形成了不同的发展，像吴道子的对于线和李思训的对于色彩。但被后世视为较典型的同时给后世山水画以巨大影响的则不能不推诗人兼画家的王维（在这里我必须再三地声明几句：中国山水画是没有所谓"南北宗"的，王维也绝不是什么"南宗"画祖。这是明、清之际，一班地主、士大夫阶级的"文人"画家模仿禅宗的形式而凭空杜撰的。他们的目的在攻击从真山真水出发即以自然为师的山水画家和山水画，莫是龙、陈继儒和董其昌诸人是"始作俑者"。但我们应该承认王维对山水画的发展特别是和文学相结合这一点上有特殊的积极的影响）。他的创作，加强了绘画和文学的联系，从而更扩大和丰富了山水画的精神内容。虽然在现在他和李思训、吴道子一样没有可信的作品遗留。苏轼（东坡）曾说过："味摩诘（王维字）之诗，诗中有画；观摩诘之画，画中有诗。"他这样有机地把文学和艺术结合起来，在中国绘画史特别是中国山水画史，实在是一件大事情。对李思训、吴道子说来，又大大地迈进了一步。

经过残唐而进入五代，山水画得到比较满意的收获。杰出的山水画家荆浩，曾经写生过太行山的松树"凡几万本"，才认为"方如其真"。在他有名的《笔法记》中，一再地把"真"和"似"明确地区别着解释着，他认为"真"是形象真实同时又有气韵，应该"气质俱盛"的，而"似"则仅仅是"得其形，遗其气"的形似。他要求山水画不只是映于眼帘的山水外形的描写，而是通过正确、生动的形象来传达山水的精神内容。他批判了"执华为实"空存形象的作品，也批判了"花木不时，屋小人大，或树高于山，桥不登岸"远近关系处理错误违反真实的作品。他对于山水画，一方面要求不断地写实，一方面更要求"图真"，像他画松树那样，通过长期不断

地写实，才能"贵似得真"的。他主张"画有六要"（即山水画的创作，有六个必要的条件）——气、韵、思、景、笔、墨——而归之于"图真"。我们初次看到了"思"和"景"是山水画的必要条件。

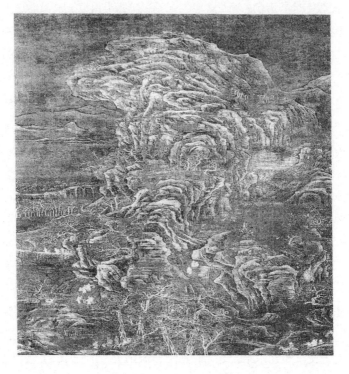

五代·荆浩《雪景山水图》

同时也看到了"墨"成为"六要"之一。"六要"较之"六法"，也像山水画较之人物画一样是发展的、进步的。因此，五代的几位山水画家，如荆浩、关仝、董元、巨然，从传为他们的许多作品看来，我们应该承认他们对于自然的体现，在隋唐的基础上又积累了许多宝贵的经验和掌握了若干实际可行的表现方法，大体说，是比较成熟的。

从相当丰富的五代山水画遗迹（大部分虽是传为某家的）研究，"三远"——高远、深远、平远——的方法，毫无疑义是中国山水画卓越的天才的创造。这样来处理画面上的空间——远近的关系，实

在是体现自然唯一合理而正确的道路，也是现实主义传统的表现形式和技法道路。人在大自然中，除了平视，不外是仰观和俯察，"三远"的方法，恰恰就很完整地具有这些内容。宋代有一位山水画家郭熙，曾经明确地解释过"三远"，他说："山有三远：自山下而仰山巅，谓之高远；自山前而窥山后，谓之深远；自近山而望远山，谓之平远。"（郭熙《林泉高致》，《佩文斋书画谱》卷十三）"三远"的方法不仅仅是单纯地解决了空间关系的基本问题，重要的还在于以此为基础发展并解决了许多使用和鉴赏形式的问题，亦即如何更好地表现主题的问题。我们了解，直幅和横幅，一般的横幅（所谓横披）和长卷，它们的处理方法是不同的。特别是长卷的形式，彻底地说，它的空间关系，是以"三远"为基础同时又是"三远"综合的发展。像前面所谈到的《清明上河图》卷，作为山水画看，也是可以的。若机械地使用"三远"的远近方法，决不济事，必须灵活地融合创作、鉴赏的实际为一体，一切为主题服务，才能够把大千世界变为现实主义的艺术品。

郭熙曾经具体而严肃地号召山水画家一切向"真山水"学习，要画家们走到自然中去，这是中国山水画发展的基础。他认为只有不断地从真山水观察、体会之中，然后"山水之意度见矣"。所谓"意度"，当然不是指的"以形写形、以色貌色"的客观描写，而是指的作者的思想感情和自然的融合乃至季节、朝暮、晴雨、晦明……诸种关系的总的体现。同时，这总的体现又必须是内容和形式高度的一致。他说，"远望之以取其势，近看之以取其质"，因为山水是"每远每异""每看每异"的，"山近看如此，远数里看又如此，远十数里看又如此……所谓山形步步移也。山正面如此，侧面又如此，背面又如此……所谓山形面面看也"。他要求山水画须具有"景外之意"和"意外之妙"（以上引文均见《林泉高致》），即是山水画必须赋自然以丰富的内容，同时又必须赋自然以真实、生动的形象。

因为山水画在宋代有了很大的发展，它的成就是空前的。自此以后一直到清代，它的发展的道路基本上是循着现实主义的优秀传统前进的。虽然元代开始了以水墨为主流的局面，清代形式主义的

倾向也以山水最为严重；可是，也有不少杰出的山水画家对形式主
义的倾向进行了坚决不懈的斗争。他们坚持并继承了向真山水学习
的优良传统，反对陈陈相因地临摹古人。

水墨、山水的发展

　　自董元把"淡墨轻岚"的作风带到了宋代，以李成、郭熙、范宽、米芾、李唐、牧溪、莹玉涧、李嵩、马远、夏圭……诸家为代表的山水画，既继承并净化了色彩绚烂的优良传统，也发展和提高了水墨渲淡的表现，不少优秀的遗迹，还充分地证明了色彩和水墨的高度结合。一般说，墨在山水画上就慢慢显得重要并逐渐地发展起来，使得中国绘画的面貌开始起了新的变化。李成的"惜墨如金"，就充分说明了他对墨的理解和对墨的重视。同时，这"惜墨如金"的过程，也就是画家高度洗练——概括和集中的过程。韩拙也说过"山水悉从笔墨而成"，这话等于说山水画是由线条和水墨构成的。可见宋代特别是南宋时代的山水画，水墨的基础是相当巩固的。杰出的马远和夏圭，就水墨的美的发挥来说，他们卓越地做到了淋漓苍劲、墨气袭人的地步。

　　水墨山水画是萌芽于多彩多姿的唐代而成熟于褪尽外来影响的宋代，特别是南宋时代，是一种什么力量影响着支持着它们呢？换句话，它们又反映了些什么呢？据我肤浅的看法，宗教思想的影响主要是禅宗的影响，增加了造型艺术创作、鉴赏上的主观的倾向，而理学的"言心言性"在某些要求上又和禅宗一致，着重自我省察的功夫，于是更有力地推动了这一倾向，如宋瓷的清明澄澈，不重彩饰。这是比较基本的一面。另一面，还在于中国绘画传统形式和

技法的本身存在着相当严重的矛盾。基本上是由线而组成的中国绘画，色彩是受到一定的约束的，色彩若无限制地发展，无疑是线所不能容忍的，像梁代张僧繇所创造的"没骨"形式，虽然有它一定的进步意义，而结果只有消灭线的存在。张彦远说："具其彩色，则失其笔法。"（《历代名画记·论画六法》）又说"运墨而五色具"（《历代名画记·论画工用拓写》）。因为色彩的发展变成为对线的压迫，所以唐代吴道子便提出了一套办法向色彩作猛烈的斗争。他处在张僧繇、展子虔、李思训诸家青绿重色的传统氛围之中，高举着"焦墨薄彩"的旗帜，立刻获得广大群众的支持，称誉他是"古今独步，前不见顾、陆，后无来者"（张彦远《历代名画记》卷二，《论顾陆张吴用笔》）的"画圣"。这一场斗争，肯定了吴道子的胜利，同时也肯定了线和墨的胜利。中国绘画为什么不走西洋绘画那样，单纯依靠"光线""色彩"来造型的路线，而坚决地保持着以线为主，理由就在这里。

唐末五代，当线和色彩的矛盾尚未很好地得到一致的时候，墨又以新的姿态随着山水画飞跃的发展加入了它们的斗争，于是色彩的发展就不仅仅是威胁着线同时也妨碍了墨。加以工具、材料，宋代有了很大的改进和提高，特别是纸的广泛使用，纸碰上了墨，它的内容就越是丰富了。换句话说，水墨性能的高度发挥，有了客观的基础。通过米芾、米友仁父子、牧溪、莹玉涧、马远、夏圭为首的诸大家们创造性的努力，在作者和鉴赏者的思想意识中，在广大的读者中，几乎是墨即是色，色即是墨。所以水墨、山水便有足够的条件顺利地经过"不平凡"的元代而成为中国绘画传统的主流。

因此，我认为水墨、山水的发展，是辩证的发展。

元代（1280—1367）是外族侵占、整个社会生产陷入衰微的时代。在这样的时代里，汉人遭受了空前残酷的外族统治。作为意识形态之一的造型艺术的绘画（它的内容和形式），向何处走呢？从时代看，赵孟頫（子昂）是一位过渡性的人物，他是封建贵族，竭力鼓吹复古，认为绘画应该以唐、宋为师。董其昌曾恭维他的《鹊华秋色图卷》说"有唐人之致而去其纤，有北宋之雄而去其犷"，可是绝

大多数的画家不是"开倒车"的保守主义者，连他的外孙王蒙也不感

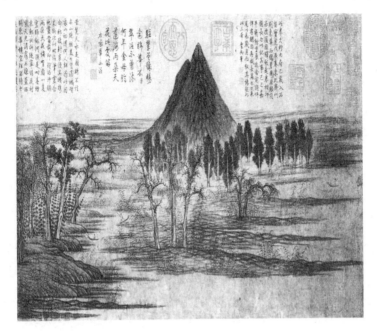

元·赵孟頫《鹊华秋色图卷》（局部）

觉兴趣。他们认为绘画应该抒发自己的感情和意志，所以形式则采取水墨淡彩，内容则最亲切的是山水。后世称为元代四大家的黄公望、王蒙、倪瓒、吴镇，全是水墨画家，同时是山水画家。

元代封建主子对南宋人民特别是以临安（杭州）为中心地区的人民，是恨之入骨的，给予了难以想象的残酷待遇。同时分"蒙古人""色目人""汉人""南人"（指黄河以南及南宋遗民）四种人，而南人是最低的一等。元代——代表时代的——四位画家，都是距长期反抗外族的中心临安（杭州）不远的"南人"（黄是常熟人，王是吴兴人，倪是无锡人，吴是嘉兴人）；他们在绘画上所以会产生剧烈变化，我想是容易理解的。山水画的头等任务，原是描写我们可亲可爱、可歌可颂的伟大的祖国河山，当外族施行残酷统治的时候，谁不仇恨河山的变色，谁不爱护自己的田园庐墓。反映在他们的画面就必然是采取水墨、山水的道途。

山水画的卓越成就

明代王世贞曾说过："山水：大小李（唐李思训、李昭道父子），一变也；荆、关、董、巨（五代荆浩、关仝、董元、巨然），又一变也；李成、范宽（北宋），又一变也；刘、李、马、夏（南宋刘松年、李唐、马远、夏圭），又一变也；大痴、黄鹤（元黄公望、王蒙），又一变也。"（王世贞《艺苑卮言》）我认为在某种意义和某种程度上说，这段话是相当符合中国山水画发展的真实情况的。

根据现存的传为展子虔《游春图》的卓越成就，我们似乎没有理由怀疑李思训、吴道子在"大同殿"壁所画嘉陵山水的时代意义，虽然今天仅仅空存着文字资料。王维是没有到过四川的，他晚年住在陕西蓝田的辋川，最爱那"漠漠水田飞白鹭，阴阴夏木啭黄鹂"的积雨，和"返景入深林，复照青苔上"的斜阳，可惜的是"清源寺"辋川山水的画壁，早已无存。不然的话，这位诗人兼画家的大师杰作当为唐代中期中国山水画生色不少。

董元是"淡墨轻岚"的发展者，画的都是建康（南京）附近诸山，和他的弟子巨然，都精于表现光，尤其是江南水乡的气氛，这是中国山水画最困难、最可珍的一件事情。所谓"江南董源僧巨然，淡墨轻岚为一体"（宋沈括《图画歌》，《佩文斋书画谱》引），我看多半指的是这一点。传为他的《平林霁色图卷》，据我看来便是"一片江南"的充分证明。

粗粗地说来，中国北部山岳，多为黄土地带的岩石风景，树木稀少，和长江流域特别是长江的中下游不同。我们看宋代郭熙、李成、范宽和李唐的山水画，和董元的作品比较一下，他们所描写的多是四面峻厚、充满着太阳光的干燥的北部山岳，和董元《平林霁色图卷》草木葱茏、拥翠浮岚的山水有着基本的不同（李成所以工写寒林窠石，是有道理的）。郭熙曾概括地提出过几座北方名山的特征，说"嵩山多好溪，华山多好峰……泰山特好主峰"（宋郭熙《林泉高致》），可见北方的山水是以峰峦见胜。但南部特别如扬子江中下游的山水，却和北部不同，崇山峻岭比较少，一般说是平畴千里、茂林修竹；山水画上是最适于横卷形式和平远构图的。

在宋代山水画获得普遍重视的形势下和山水画家积极地劳动之下，以平远为基础的山水描写有了较突出的表现。我认为这种发展是比较正确的比较科学的。最工平远山水的宋迪创造了八种主题，即"平沙落雁、远浦归帆、山市晴岚、江天暮雪、洞庭秋月、潇湘夜雨、烟寺晚钟、渔村落照，谓之八景"（宋江少虞《皇朝事实类苑》，《佩文斋书画谱》卷五十引），大大丰富了平远山水画的主题，并启发了不少的山水画家。请看看八景的画题，不难想象宋代山水画家们的表现能力和艺术成就到了什么境地。原因之一，是宋代的画家不像后世——特别元代以后——的分工那样孤立，至少是人物、山水，或山水、花鸟各体并精的，所以能够产生并发展像八景那样所描写的景色（从时间说，"山市晴岚"之外几乎全是下午六点钟以后）。这是一件简单的玩意儿吗？老实说，中国绘画的工具和材料，今天讲来，还是很不够，它们的性能，还是有一定的局限的，可是画家们高度的智慧和艺术修养，却是无限。宋画——尤其山水画的画面，都是美的原动力的集中，动人心脾的佳构。

米芾和他儿子友仁的山水画，在中国山水画的发展中是别树一帜的。所谓"米家山水"给我们的印象是善于表现风雨迷蒙的景色，峰峦树木多半由"点"而成。这种画法，有不少人怀疑它，甚至讥讽它，所谓"善写无根树，能描懵懂山"（明李日华《六研斋笔记》），你看，真的山水中哪有什么一点一点的？！我们可以分别来

谈谈，首先我们应该肯定米家山水的表现是有一定的进步意义的，例如关于"云"（或水）的描写，它打破了像工艺图案那样用线条表现云的轮廓而采用比较接近自然的水墨渲染的方法，这在当时，实在是一种新的表现方法。其次，他们的画面并不是完全由点来构成，实际是轮廓、脉络非常真实，非常清楚，"点"（即所谓米点）只是用来表现一定程度的水分的。同时，他们又善于用绿、赭、青、黛诸种色彩，如米芾的《春山瑞松图》，的的确确就是春山。他们这种表现的技法的形成，无疑是由于真山水的启发。就米芾说，他曾久居桂林，而"桂林山水甲天下"，很可能是由于桂林山水的影响。他四十岁以后才移住镇江，北固、海门的风景又和桂林相仿佛。他自题《海岳庵图》——是他最得意的作品之一——说"先自潇湘得画境，次为镇江诸山"，可见桂林的风景是他印象甚深、念念不忘的。董其昌曾携米友仁的《潇湘白云图卷》游过洞庭湖"斜阳蓬底，一望空阔。长天云物，怪怪奇奇，一幅米家墨戏也"（明董其昌《容台集》，《佩文斋书画谱》卷八十三引）。

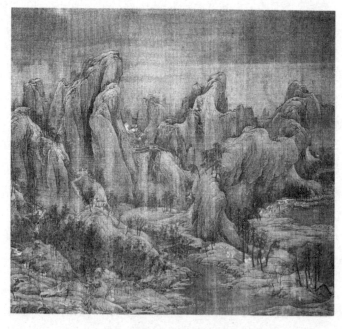

北宋·赵伯驹《江山秋色图》

赵令穰、赵伯驹、王希孟诸家的青绿重色的山水，发展了从展子虔、李思训、李昭道以来的以色彩为主的优秀传统。特别是赵伯驹那一手处理大场面的本领（人物和山水），画史上是少见的。他的《江山秋色图》（故宫博物院绘画馆藏）和王希孟的《千里江山图卷》（故宫博物院绘画馆藏），都是较突出的典型作品。他们体会了祖国锦绣河山的雄壮美丽，气象万千；传到千百年以后的今天，水光山色还是那样青翠欲滴。质重性滞的矿物性的颜料，控制得那么调和，真叫人佩服得五体投地。尤其值得注意的是天空和水面，两幅全用青的颜色（类似"二青"）描绘而成。这样的表现，前面曾提到的顾恺之《画云台山记》中，已经有过同样的设计。可见他们是一面继承了优秀的传统，一面更结合着深入的观察，在高度的技术之下表现了惊人的业绩。

马远、夏圭是成长于杭州（临安）的画家，大致说，他们山水画面上描写的主要对象是杭州附近的山水。由于他们主要的表现形式是以水墨苍劲为主，在当时还是一种比较新鲜的作风。他们的画往往一幅之中近景非常突出，聚精会神地加以处理成为画面最主要的部分，也是最精彩的部分；而远景则较轻淡地但极其雄浑地使用速度较高压力较大的线、面来构成；因此画面的感觉特别尖锐、明快而又富于含蓄。马远的《寒江独钓图》，是一件小品而为举世称赏的，广阔的天地间，仅有一叶扁舟，我们绝不觉得单调，相反的使人有浩浩荡荡、思之不尽的境界。《长江万里图卷》是传为夏圭的真迹，也是世界性的名作，由于它的规模惊人（这是指的前故宫博物院所藏的那一帧），给人的印象是特别深的。这幅伟大的作品，和前面曾经提过的张择端的《清明上河图》卷，有几点是共同的。从它们的使用形式看，都属于长卷形式，从它们的内容看，都是南宋时代人民所深切关心的"汴京是故都，长江即天堑"的问题。因此，两幅作品的摹本特别多（据厉鹗《南宋院画录》，夏圭《长江万里图卷》就有多种不同的本子），这充分说明了南宋时代广大人民是爱好描写他们最关心的现实内容的作品的。就《长江万里图卷》看

来，这个主题的创作，并不自夏圭开始，据文献资料，夏圭所作也并非实境的描写（话是这么说，自然主义者坐飞机去画，也不可能的），他是继承了过去山水画大师们热爱祖国河山的优秀传统——巨然、范宽、郭熙都画过《长江万里图》——发挥现实主义手法，结合爱国人民的思想感情，经营成图的。原作大约成于绍兴（1131—1162）年间（可能不止一本），那时正当和议已成，封建统治阶级认为"天下太平"的时候。所谓"太平"就是指金人的铁蹄不会渡过长江来，因为长江是"天险"，是封建统治唯一的安全线，那么夏圭的奉命而作不是没有原因的，"良工岂是无心者"，"却是残山剩水也"（钟完《题夏圭长江万里图》，见郁逢庆《续书画题跋记》）。

南宋亡于 1297 年，赵孟頫在 1303 年（大德七年）画了一帧《重江叠嶂图》（前故宫博物院藏）。所谓《重江叠嶂图》仍以表现所关怀的长江为主要内容。我们一读元代虞集"昔者长江险，能生白发哀"的两句题诗，对这位充分暴露了封建贵族弱点的作者，真是不无感慨系之。在绘画上，赵孟頫原是一位不以山水见称的画家，他的人物和画马都负盛名。虽然如此，但也遗留了描写山东境内有名景色的《鹊华秋色图卷》。

黄公望是一位对后世山水画影响最大的画家，常常携带纸笔到处描写怪异的树木，认为如此才"有发生之意"（元黄公望《写山水诀》，《佩文斋书画谱》引）。他久居富春山，创作了有名的《富春山居图卷》。这幅画，在清朝曾因"刘本"（明代刘珏所藏）、"沈本"（明代沈周所藏）的不同，伤过乾隆的脑筋，可是两本都着重地刻画了江山钓滩之胜和富春江出钱塘江的景色。现在我们倘若过钱塘江乘汽车到金华去，凭窗而望，西岸的山水就极似他的笔墨。传世的名作，除《富春山居图卷》外，还有《江山胜览图》《三泖九峰图》和《天地石壁图》，都是从实景而来的杰作。

王蒙的画本，则在杭州迤东的黄鹤山。黄鹤山从天目山蜿蜒而来，虽不甚深，而古树苍莽，幽涧石径，"自隔风尘"（日本，纪成虎一《宋元明清书画名贤详传》卷二）。他是倪瓒最佩服的一位画家，"王侯笔力能扛鼎，五百年来无此君"（倪瓒《题王叔明岩居高

士图》），没有再可说的了。董其昌曾在王蒙的《青卞隐居图》（现藏上海市文物管理委员会）写上了倪瓒的诗，并题为"天下第一王叔明"。这幅画的树石峰峦，充分地表达了自然的质感，而又笔笔生动，图画天成。我常常想，他和黄公望的作品，为什么能够统治以后为数不少的山水画家而成为偶像？实在不是偶然的。

倪瓒和吴镇，从他们的作品论，使人有"不期而至，清风故人"之感。特别是倪瓒，他在中国画史上也是别树一帜的。他画山水极少写人物，而所写的又多是平远的坡石，枯寂冲淡，寥寥几笔。我们不必研究他为什么如此画，只看他自己坦然说过的"余之画不过逸笔草草，聊以写胸中逸气耳"，便不难从这几句话里去索解。他是生于元代（1301，大德五年）而死于明代（1374，洪武七年）的人；明初的元杰题他的《溪山图》有两句诗可以帮助我们的理解，即"不言世上无人物，眼底无人欲画难"。以他这样的一位山水画家，只有摆在正确的历史观点上才有可能给予正确的评价，难怪明代以后不少的画家们形式主义地来学他都碰了壁了。吴镇的作品，某点上是和他不同的，也是和黄公望、王蒙不同的。但他的山水画特点在于表现了一种空灵的感觉，空气中好像水分相当浓厚，真是"岚霏云气淡无痕"（倪瓒《清秘阁全集》卷七《题吴仲圭山水》）。他是嘉兴人，有名的南湖烟雨，若说丝毫没有关系，恐怕是不现实的。他又最喜欢也最精于墨竹，墨竹是中国绘画传统中具有特殊成就而且是人民所喜闻乐见的一种绘画，就他的墨竹作品来看，很少画败竹而多是欣欣向荣、生气甚盛的新竹。有句老话是"怒气写竹"，我以为在他说来，这句话的解释，一半属于形式、技法，重要的一半，还应该属于思想感情。

随着元代水墨、山水的发展，中国绘画的整个面貌也随着起了相应的变化。如大家所周知的，宋代以前的绘画，一般是不加题署或是仅仅在树石隙处题署作者的姓名和制作的时间。到了元代，由于现实的影响使作者不能不进一步提出更高的要求来，因而画面上所体现的，不只是孤立的形象，而是——必须这样——绘画、文学（诗、跋）、书法有机的——一个内容极其丰富的所谓"三绝诗、书、

画"的艺术整体。这任务，元代是胜利地完成了的。四家都是精于诗而同时都是善于书法的，突出的如倪瓒，如吴镇（黄公望、王蒙这方面自也有深邃的造诣，比较的，倪、吴在这方面的影响较巨），他们的诗和他们的书法，都是和他们的绘画不能分开的。这种把和绘画具有血肉关系的文学、书法，作为一个完整的艺术品来要求来创作，使主题思想更加集中、更加突出和更加丰富起来，应该是中国绘画优秀传统的特殊成就。明、清以后，又有新的发展，在绘画、文学（诗、跋）、书法之外，还要加上篆刻印章，就是"四绝"了。

明代（1368—1643）初叶以后，大抵仍是属于所谓"文人画"的范畴。沈周、文征明、唐寅、仇英四家，除仇英的技术系统是工笔重色，系统继承宋代而外，其余都是以水墨为主的。同时，也基本上开始了以"卷轴"为师——即盲目追求古人的倾向。虽然，文、沈、唐、仇四家，毫无疑问，他们是各有千秋的。

明末清初之际，中国山水画形式主义的倾向开始严重起来，如上所述，画家们所追求的是前人的作品而不是现实的真山水了。"四王"（王时敏、王鉴、王翚、王原祁称四王）的所以形成也说明了一定的情况。这并不等于说中国绘画的现实主义传统从此中断，不过它们的发展遭受到形式主义者们的严重阻碍，却是无可争辩的事实。我们知道，有不少的画家向形式主义者进行了顽强的斗争；有不少的画家虽在严重的形式主义的影响里，仍然坚持着优秀的现实主义传统，努力地进行创作，而留下了不少精彩的重要作品。

明初有位以画华山得名的画家王履，他在《华山图序》（现藏上海市文物管理委员会）里很尖锐地批判了所谓"写意"（主要是山水画家），说："意在形，舍形何所求意？故得其形者，意溢乎形，失其形者，形乎哉？画物欲似物，岂可不识其面？"（王履《华山图序》，《佩文斋书画谱》卷十六引《铁网珊瑚》），这是针对盲目的打倒形似、追求"写意"的恶劣的形式主义倾向而提出的。像他画华山："……苟非识华山之形，我其能图耶？"（同上）他这样坚持从现实出发来画华山是正确的，可是形式主义的倾向明初

已经抬头，所以他在"序"的最后好似指着《华山图》厉声地叫着："以为乖于诸体也，怪问何师？余应之曰：吾师心，心师目，目师华山！"

明末清初杰出的山水画家很多，如梅清、石涛的描写黄山，萧云从的描写太平山水，都在中国山水画史上贡献了精彩的一页，特别是石涛对形式主义者的斗争是值得大书特书的。他看不起当时一班陈陈相因、亦步亦趋的画家，在他的题画诗跋和《苦瓜和尚画语录》中常常痛快地骂他们一阵。他认为绘画（笔墨）是应当追随现实（时代）的，传统（古）是必须变（化）的。可惜保守的人太多了。拿石涛的话说，真是"具古以化，未见夫人也"（石涛《苦瓜和尚画语录》，前江苏国学图书馆藏稿本，下同）。传统（古人）是要学习（师）的，却万万保守（泥而不化）不得。他无限感慨地说道："古人未立法之先，不知古人法何法。古人既立法之后，便不容今人出古法。千百年来，遂令今人不能一出头地也。师古人之迹而不师古人之心，宜其不能一出头地也。冤哉！"这一段话不啻为形式主义的画家们写照。确中"冤"得很。他最爱游山水，尤爱黄山的云海，"黄山是我师，我是黄山女"是他题《黄山图》的起句。中年以后多在扬州，甘泉、邵伯一带的景色，也往往对景挥毫收之画本。他的作品上有一颗最常见的印章，刻着"搜尽奇峰打草稿"七个字。

太平天国革命军队是一百年前（1853）三月十九日解放南京的。1951年南京堂子街发现了太平天国某王府的壁画约二十幅，这些壁画是以水墨淡彩的方法画在石灰壁面上的。有花鸟、走兽而以山水较多。山水画壁中，有一幅以"望楼"为主题，把当时革命军事上重要的建筑物（望楼）矗立在长江的南岸作为全画的中心，江边上画了许多军用的船只，船樯上飘着太平天国的旗帜，江中还画了三只船，扯满了篷顺风向下游驶去；充分体现着革命秩序的稳定和革命首都的巩固。这是一幅伟大的现实主义作品，使我们认识到中国绘画的现实主义传统一旦和解放了的人民结合起来便会发出万丈光芒。同时也使我们认识到只有解放了的人民才能积极地继承并发扬自己民族绘画的优秀传统。太平天国革命时代，是中国绘画形式主

义最嚣张的时代，然而解放了的以"天京"（南京）为中心的画家们，却发挥了高度的拥护革命的热情，继承了现实主义的传统，把造型上极难处理的高层建筑——望楼作为壁画的主题，为中国绘画现实主义的优秀传统创造了极其光辉的范例。

（本书作于 1953 年年底，1954 年 12 月由上海四联出版社出版）